目 錄 Contents

第三章————

歷代隸書名作賞析

第一節 ○────────────

隸書賞評

　　中國書法具有悠久的歷史傳統，給人以美的享受。隸書也和其他書體一樣，既實用也有藝術性。各種風格不同的隸書，點畫生動、結體多姿、章法錯落、神采動人，是書法家以嫻熟用筆技巧和情感抒發的體現。因此，隸書賞評標準也和其他書體一樣，有兩個方面：一是字內功夫——技法；二是字外功夫——修養。就字內功夫技法而言，賞評標準如下。

一　點畫圓厚，講究筆力

　　好的點畫要圓而厚，反之扁而薄，在起筆、收筆與轉折處更易區分。關於區分圓厚而富有立體感，宋代米芾說：「得筆，則雖細如鬚髮亦圓；不得筆，雖粗如椽亦扁。」說明只有掌握正確的運筆方法，才能寫出圓實富有骨力的點畫。隸書更要講究筆力，每一點畫都要筆筆送到底，強調用腕中鋒書寫，做到筆勢開張、萬毫齊力。

二　結體多姿，富於變化

　　書法重在表現姿態，字的點畫和結體均要富於變化。隸書結體變化雖然不及行草書那樣多，但平正中要有敧側。如《張遷碑》中一些字多次出現，卻各不雷同。《曹全碑》粗看每個字都平正，仔細觀察大小長短不一，各具其妙。《石門頌》屬於摩崖刻石，大小錯落，姿態萬千。但點畫與結體變化，不能憑空臆造，創新也要遵循隸法規則，多讀多臨前人碑帖墨跡，心慕手追，熟能生巧。

三　整體和諧，展現生機

　　書法作品要富有生命力，即點畫與字裡行間要顧盼呼應。行草書點畫的牽絲連帶，容易感受和把握，而隸書點畫分開，如何貫氣？首先，筆劃之間要連續書寫，講究筆勢。因此，臨帖和欣賞時，要在靜止的線條中體會運筆之勢，體會感情節奏和生命力。

　　書法作品的優劣，藝術水準的高低，除了書寫技巧之外，更重要的還取決於書寫者的字外功夫。不僅強調書法內涵之美，還要表達思想感情，所以古人說：「有功無性，神采不生；有性無功，神采不實。」「性」，屬於字外功夫；「功」，則是書寫技巧。這不僅體現了書法的兩個方面，還指出了兩者之間的相互依存關係，缺一不可。隸書與篆、楷、草諸體相比，各有側重。《書譜》曰：「篆尚婉而通，隸欲精而密，草貴流而暢，章務檢而便。」「精而密」三個字，

要求隸書嚴謹、莊重、巧妙，這是隸書的共性。各種隸體又各有特色，賞評也不能一概而論。如《張遷碑》拙朴，《曹全碑》秀逸，《乙瑛碑》豐美，《禮器碑》勁挺，《石門頌》宏逸等，風格不同魅力誘人。總之，熟練的筆法功力加上個人修養，筆下就能出現生動書法，隸書創作也不例外。

　　隸書源于秦篆，始有簡帛書，篆隸相參，進而出現漢碑，脫盡篆籀之氣，呈現古拙、端莊又舒展靈活書風。漢隸碑刻和磚刻，源出簡帛書，筆法開合較大，展翼收放。因多刻之于石，已將書寫原貌變形，工匠的刀斧之痕又為其平添諸多異樣表現力，加上歷史風霜多有厚實蒼勁的背景依託。漢末晉唐及宋元以後，紙本墨跡作品相繼出現，人們才能體會書寫效果和紙墨生髮的樂趣。根據隸書所處時代、風格、載體以及歷史地位，大致可分為三大類：簡帛類、刻石類、清代隸書墨跡。

秦漢簡牘帛書名作欣賞

一　秦簡牘名作賞析

▇ 《青川木牘》

　　《青川木牘》（圖 3.2-1）書于戰國晚期的秦國，大約在秦武王二年至四年（西元前 309—前 307 年），屬於早期秦隸，二枚三行，墨書，百餘字。牘書兩面，從風格看，非一時之作。筆劃中篆書的圓曲已很少見，大多數字形已經出現隸書的筆勢、筆順、筆劃聯結方式，形體趨向隸書，但仍無明顯波磔筆劃。隸書章法初備，字疏行密。其書寫流暢，整飭秀麗。

　　《青川木牘》是目前所見最早秦系簡牘墨跡，也是目前所見最早的隸化書體。其尚處於隸變初期，篆法隸勢、古今結體一應俱全，呈無序狀態。說明隸變伊始，書寫性簡化是在自然中進行，還沒有形成主動改造所有字形協調一致的書體意識。其書平正工穩，用筆從容，與隸變之六國文字的潦草不同，應是簡化「篆引」的真實反映。藝術

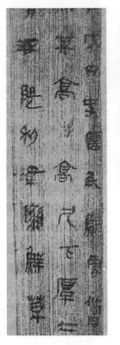
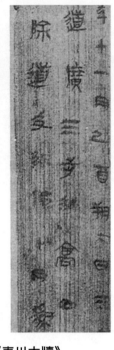

圖 3.2-1 《青川木牘》

美感不明晰，與日常實用書寫一致。

三 《裡耶秦簡》

《裡耶秦簡》（圖 3.2-2）共三萬六千多枚，絕大多數為木質，保存完好。字體與《青川木牘》相同，書寫工整美觀。為秦始皇 25 年至秦二世元年（西元前 222—前 208 年）持續十多年的地方官方檔案檔，分為楚國竹簡及秦國木簡，內容涉及政治、經濟、軍事、地稅、司法、郵政、曆法等多方面內容，是裡耶被秦統治短時間裡社會狀況的忠實記錄。它既是秦朝書法的實物證據，也是文字「隸變」的傑出成果。其形制規格多樣，還有超常規的異形牘片。書寫者 10 人以上，字體形態各異，書風不一，但具有共同特徵。字形縱長，結構錯落，與《雲夢秦簡》方正字形有明顯區別，表明早期隸書演進已進入全面改造的後期。筆劃省略合併普遍，用筆、結體及章法成熟，這在此前的秦簡中卻極為罕見。

《裡耶秦簡》在用筆保留篆書形態的同時，有明顯與「婉而通」相背離之處，已出現方折成為隸書用筆的濫觴。為求書寫快速簡便，

改變了筆順以及筆劃連接方式，或徑直而下，或折向直行，或向左右伸展而下。但起筆內斂含蓄，圓多方少，運筆沉著線條沉穩，左畫斜側鋒輕出，右畫斜下重出。有的字變篆書筆勢簡略書寫，雖尚未從篆書中徹底蛻化，但已擺脫筆劃圓渾、均勻的形態。這種欹斜有致是隸書的早期面貌，筆劃的省略與合併逐步改變了文字形體，為隸書確立了新的審美形式。由於「隸變」不均衡，篆隸並存，甚至為章草、行書、楷書用筆和發展作了準備。如「不」字，就是後來楷書寫法；有些字捺畫近似隸書，表明隸變還處於自發狀態。

由於簡牘本身紋理是縱向，不利於行筆。如果表面不處理光潔平整，

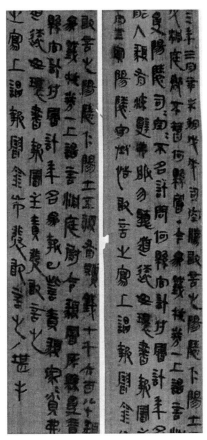

圖 3.2-2 《裡耶秦簡》

其橫畫特別向左斜畫的用筆轉換就會受到紋理影響，所以許多字的結體呈現左邊收縮傾斜、右邊舒展造型，使左右長短參差錯落。也許是寫手習慣，有時將橫、撇、捺等筆劃故意延展，使字體由中心向兩側呈放射狀，字形也出現欹、正、長、扁多種姿態，結體緊密，字距多變。少數簡牘由兩人完成，但書風協調。多數字體態平直，氣象沉靜內斂，代表隸書的波磔還沒有形成。《裡耶秦簡》在楚地出土，書風

受楚文字影響，說明秦朝在推行「書同文」過程中，楚人浪漫率意風格，也改變了秦文方正體勢。如字體縱長、結構錯落就與此相關。西漢馬王堆帛書也有此特點。

《裡耶秦簡》章法有行無距，文字疏密交錯，字距緊湊，隨形就勢率意而為，節奏跳躍意趣天成。由於牘片大小不一，據公文及法律需要和內容多少選擇了不同規格。有的牘片一面書寫文字多達七八行，但共同點是後一行文字主體總在前行字距間隙，而不是與前行對齊等距，形成穿插錯落的變化之美。無意而為，卻得自然之妙。《裡耶秦簡》書于戰國末期，是中國書法史上最早有落款的書法作品，開墨書文字落款之先河。此簡風格獨特，甚至每一片都不相同，章法也有別于其他秦簡。在內容書寫完畢後，皆有「某手」的墨書落款，如「敬手」、「嘉手」、「堪手」等。有的在落款前畫一斜線，表示與正文區別，然後落款「敬手」、「堪手」等。「儋」、「堪」是作品最多、水準最高的書者，用筆從容嫻熟，結體端莊穩重，章法疏密勻停，有平正溫和特徵。其中「儋書」字形體勢縱長；筆劃以平正為主，有時略向右下方傾斜；情態自然不誇張做作；結字大小不一，疏密相間。「堪書」結體嚴謹均衡，行間字距疏密得當，均體現出當時普通官吏的素質與修養，也說明書法發展的狀況。

二 漢簡帛名作賞析

▌ 馬王堆帛書《老子》

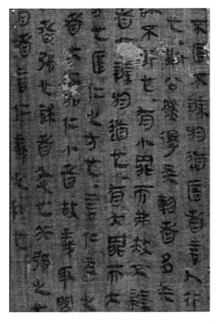

圖 3.2-3 馬堆帛書《老子》甲本

1973 年，長沙馬王堆三號漢墓出土大批帛書，是一些先秦古佚書及地圖等，共十二萬多字。其中《老子》有兩種寫本，為了區分，將字體較古的一種稱為甲本，另一種稱為乙本。據同時出土的一枚有紀年木牘可知，該墓下葬年代是西漢文帝十二年（西元前 168 年）。

《老子》甲本（圖 3.2-3），後面還抄有四篇古佚書，共一萬三千多字，卷在長條形木片上保存，這可視為卷軸的雛形。因不避漢高祖劉邦和呂雉諱，年代最晚應在高祖時期（西元前 206—前 195 年）。字體為古隸，接近篆書，用朱絲欄墨書寫。字形較長，與馬王堆一號墓出土竹簡遣策書體接近，保存了六國古文痕跡。起筆雖逆鋒，中段飽滿，收筆較尖，但逆折不明顯，可能與載體質地有關。竹簡堅硬，筆鋒轉換易顯彈性，而帛書質地柔軟，逆折處較圓鈍。簡體字較多，有的直接承襲楚國文字寫法。也許分裂剛結束，秦朝雖有書同文政策，但楚地離中原較遠，同音假借現

象還比較普遍。

《老子》乙本（圖 3.2-4），折疊成長方形，放在漆奩內，卷前另抄有四篇古佚書，共一萬六千多字。避高祖劉邦諱，將「邦」字改為「國」，而不避惠帝劉盈、文帝劉恒諱，字體與同墓出土有文帝三年紀年的「五星占」相似，抄寫年代大約在惠帝、呂後時期（約西元前 194—前 180 年）。字形為隸體扁方，有的橫畫和捺與成熟八分書寫法幾乎完全一樣。書寫者有很高的書法修養，字體工整而富有變化，端莊清峻，章法與老子甲本繁密古樸的感覺正好相反，字距較大，更襯托出簡潔典雅。朱欄墨書，閱覽讓人不覺雜亂，卻有賞心悅目之感。這種畫界欄形式也許受簡冊啟發，後世書寫所用朱絲欄、烏絲欄，皆沿襲於此時。

三 西漢《王杖十簡》

《王杖十簡》，1959 年出土于甘肅武威磨咀子 18 號漢墓，是纏在鳩枚上的木簡 10 枚。簡長 23 公分，寬 0.9 公分，墨書。文字內容是關於皇帝尊老，並賦予 70 歲以上老人特權的詔書。應該是王杖主「幼伯」的後裔子孫抄錄，以示家族榮耀。書寫者，也許是中下層小吏。《漢書・藝文志》曾對漢初以試取吏制度有所記載。從其極為熟練的書寫中，可以發現書者必是「善書的吏」：首先，簡中引用詔書相當於今天的「紅頭文件」，一般百姓無法親睹；其次，從效果看，能寫「標準隸書」以示王命莊嚴，又展現輕鬆浪漫或精微恣肆趣味。10 枚漢簡僅 239 字，卻蘊藏書法由篆而隸而草、楷、行全面興盛的秘訣，也可感知書法何以在漢朝中晚期成為「自覺藝術」的原因。

圖3.2-4　馬王堆帛書《老子》乙本

書法早期與文字發展史緊密聯繫，至漢魏而止再也沒有出現過新書體，只有風格差異。各種書體在漢末達到極高成就，有其深刻歷史背景。通過商鞅變法以及歷代君主勵精圖治，歷經一百五十餘年努力，秦由一個西部邊鄙小國圖強變大，並用十年左右統一中國。雖然秦統一後，刻碑小篆多處表達皇家尊嚴，但民間書寫依然輕鬆隨意。漢初承秦制，諸體並行以隸為主，實際應用書寫，對上莊嚴精緻，對下「苟趨省易」則是法寶。因此，文字書寫的效果差異越來越大，此種現象在《王杖十簡》有淋漓盡致的表現。該簡應是「幼伯」受「王杖」時至去世前這段時間，即永平十五年（73 年）以後的日子。西漢中期隸書已成熟，包括隸書在內的各種書體都廣泛應用，但諸體的互相影響或多或少地顯示出來。

此簡用筆渾厚勁健，骨肉兼備，雖官書氣息濃厚，卻意趣十足；取勢以隸法為主，捺、折筆劃楷意突出；不少筆劃的起筆多重切、按，極富彈性，頗有「蝌蚪文」遺孑。橫畫施以隸書波挑，長橫變化多端，有的輕輕劃過，有的略有提按，有的重起重收或作蠶頭雁尾；撇的變化有長短撇、直撇、圓弧撇之分，多取飛動之勢，收筆或上揚回轉或下行繞過；捺有平有斜，有重起輕提，有直出頓出，有推出掃出；而轉折及鉤本來是行楷書特有，此簡卻隨時可見。

結體方面縱斂自如，下寬上窄，呈下左上右傾斜姿態，橫畫多左低右高，微露側勢，漸出楷意。總體特點：一是字體寬扁，千姿百態，因字而變，長寬對比明顯；二是欹側變化鮮明，有正立者，也有左欹者和右側者，不一而足。至於左右結構、上下結構的各偏旁部首乖合之處，更是不可勝數。

漢代著名刻石隸書賞析

一　西漢名刻隸書

一　《五鳳二年刻石》

　　《五鳳二年刻石》（圖 3.3-1），西漢隸書刻石。漢宣帝五鳳二年（前 56 年）刻於曲阜孔廟，又名「魯孝王刻石」、「泮池刻石」。金明昌二年（1191 年），重修曲阜孔廟時在魯靈光殿遺址西南之太子釣魚池發現，後移入孔廟，現存孔廟東廡。石灰岩質；石長71 公分，左高 38 公分，右高 40 公分，厚 43 公分；刻字部分為一凹進之矩形，高 24.5 公分，寬 25 公分。傳世拓本多，明拓較好，字口雖已殘泐，但字尚完整；清初拓本字跡細瘦，無裂痕；近拓多裂紋，字也漫漶不可讀，歷代多有著錄。全石 3 行，前兩行各 4 字，後一行5 字，共 13 字，字徑約 10 公分，在漢代石刻中，字形屬較大者，應是工匠以刀直接契刻。其用筆兼善篆隸，以隸為主，簡質古樸，藝術魅力令人震撼。釋文：五鳳二年魯卅四年六月四日成。專家斷為隸書

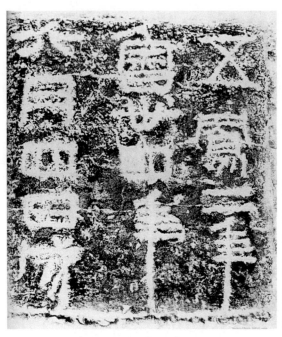

定型的例證，是郡國書吏以手寫體入石的經典，充分表現筆意，在西漢刻石中最值得重視，被康有為稱「漢隸之始」。

由於年代久遠，石質磨損，筆劃模糊不清，仍能看出篆意尚存。用筆橫平豎直，沒有明顯「蠶頭雁尾」，奇肆奔放，略無法度。章法排列緊密而寬綽，兩個「年」字末筆長豎凸顯當時簡牘書特點，

圖 3.3-1 《五鳳二年刻石》

與同時期漢簡墨跡完全一樣，尤其該字在一行的最後，這在漢簡中常見，其他末筆是豎畫卻較少伸長。「年」字末筆，秦以後則大多表現為向下長而重的一豎，這既因簡牘窄長而無法橫向展開，同時也受小篆窄長結構而須向下「引」筆影響。此刻石筆力飽滿，暢快淋漓，筆劃粗細長短對比強烈。「五鳳」兩字細瘦見力，其餘粗壯有神，真力彌漫，無鬆懈之態；兩個「年」字末筆皆長曳而不雷同，後一行五字，神飛意揚；「成」字數筆略作下行，如音樂之戛然而止，卻餘音嫋嫋。

作為最早的西漢刻石，純以氣象取勝，不事雕琢淳樸自然，開隸書寬博勁健先河，為高古醇厚之風的傑出代表，有天人合一之美。也

許長期浸于水中，或石質原因，字口磨損較為嚴重，有古意盎然美質，更添神秘氣息。殘缺的石面，模糊字跡，可感知時空交織，為其增添的藝術美。清方朔《枕經堂金石書畫跋》說：「字凡十三，無一字不渾成高古，以視東漢諸碑，有如登泰岱而觀傲睨諸峰，直足俯視睥睨也。」也許清人未能見到漢代簡牘墨跡，所以有物以稀為貴的心理作用。

🔲 《萊子侯刻石》

《萊子侯刻石》（圖 3.3-2），又名「萊子侯封田刻石」、「天鳳刻石」、「萊子侯族戒石」。新莽天鳳三年（西元 15 年）二月立，清嘉慶二十二年（西元 1817 年）滕縣顏逢甲發現于鄒縣城西嶧山臥虎山前，後移置孟廟，現藏鄒縣博物館。

石高 44 公分、寬 65 公分，刻石有縱界欄，四周用邊紋裝飾。隸書，7 行，每行 5 字，計 35 字。雖刻鑿甚細，但縱橫之餘，不顯其弱。記載萊子侯於新莽天鳳三年二月十三日為子孫封樹了一塊新墓地，儲子良等主其事，動用百餘人之力而成，望子孫永守祖業毋壞敗。釋文：始建國天鳳三年二月十三日，萊子侯為支人為封，使偖子良等用百餘人，後子孫毋壞敗。其中「偖」字為「儲」字省形。

該刻石文字古拙生動，線條瘦勁簡易，少波磔而奇逸，筋骨豐盈，筆簡意含。多篆籀氣。其書形散勢斂，雖有豎行界欄，書體張力彌漫，毫無窘迫狹促之感。其中「始」、「良」、「等」、「封」等字與漢簡相似，但方折和外拓字構已具漢碑端嚴氣勢。字形扁方，藝

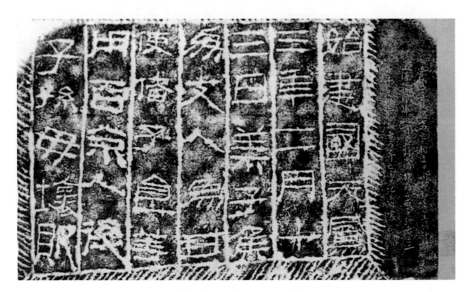

術特色勁利簡質。「勁利」即線條細而健，纖而有力；「簡質」指用筆或結字都橫平豎直，不作修飾或變化。頗存古意，這是書法的一種高境界。清方朔在《枕經堂金石書畫題跋》評：「以篆為隸，結構簡勁，意味古雅。」又說：「雖不能如孔廟《五鳳二年》刻石之高超渾古，亦遙相輝映。為兩漢隸書之佳品。」清楊守敬《平碑記》雲：「是刻蒼勁簡質，漢隸之存者為最古，亦為最高。」

二　東漢名碑賞析

■ 《禮器碑》

《禮器碑》（圖 3.3-3）在東漢諸碑中堪稱絕品，是東漢隸書成熟期代表作，技法較為規範。筆劃細勁雄健，波磔分明，極具力感。結體嚴謹，用筆內厭，勢態生動，清朗雅秀。有人推為漢碑第一，是碑刻漢隸瘦勁、簡捷、典雅類型的代表。

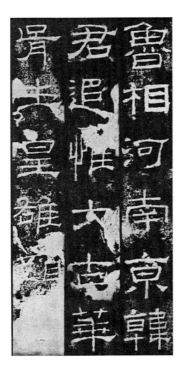

图 3.3-3 《禮器碑》

1. 《禮器碑》歷史情況

《禮器碑》，全稱「漢魯相韓敕造孔廟禮器碑」，又稱「韓明府孔子廟碑」、「韓敕碑」等。東漢桓帝永壽二年（西元156 年）立于山東曲阜孔廟，無碑額，四面刻字，碑陽 16 行，每行 36 字；碑左側 3 列，各 4 行；右側 4 列，各 4 行；碑陰 3 列，各 17 行，碑文後有韓敕等 9 人題名。碑文記載魯相韓敕修飾孔廟，製造禮器等活動，碑陰及兩側刻有資助官吏的名籍及款數。碑字完整，每面書體風格不同，尤其碑陰碑側，鋒芒如新，飄逸多姿。字體大小相間，或方正或扁平，縱橫跌宕率意而為，端莊之中秀骨天成。因場合及用途不一，或心態嚴肅與寬鬆之別，碑陰碑側更真實反映日常書

寫的本來面目。自宋以來著錄者和流傳拓本也多，歷來被視為隸書極則。常見拓本以沈仲複藏本最精，北京故宮博物院藏有明拓本。

2. 《禮器碑》風格特徵

《禮器碑》筆法較為規範。線條質感與東漢其他碑刻有一定差異，屬於俊挺寬博一路。粗細對比較其他漢碑強烈，有的細如髮絲而力度始終，有的粗如刷帚卻韻格靈動。雁尾捺筆多方整寬大，下筆險峻，翻折有力，收筆果斷。既有書寫追求瘦硬因素又有刀刻原因，後世臨摹難以把握，建議在書寫方筆時，墨色潤澤不宜枯燥。有人比作唐碑中《褚遂良雁塔聖教序》，是高古精緻、儒雅清純的典範。特別是一些細線條組合，並沒有纖弱之勢。變化對比中粗線條所占地位較為重要，是整個字的主筆，力量較為集中，而細線輔助增加了嫵媚之態。所以，讀帖或臨摹時，要注意粗細線條的相互關係，它們是共同形成的整體。其用筆整體勁健而犀利，斬釘截鐵，有繼承齊金文纖細瘦勁特色，奇趣橫出，與漢簡有一脈相承之跡，其藝術性可與簡牘神韻相參證。有人說意境在孔廟諸碑之上。碑陽端莊適於初學，輔以碑陰碑側求變化。但勁健逸致常使初學者望而止步，也許如《石門頌》奔放氣勢不適宜初學一樣。

《禮器碑》結體別具特色，生動絕妙，作為典雅整飭漢隸，更多依靠文字部首的不同造型達到對稱、重疊、呼應並和諧。另外，碑陽碑陰特色不同，結體也各有所重。碑陽結體均衡規範，碑陰則忽斜忽正，內部空間也變化多樣。整體特點如下：

(1) 字勢端莊，不拒險奇；

(2) 結構嚴謹，不失疏簡；

(3) 橫式妥帖，縱式挺拔；

(4) 碑陰碑側，更見灑脫。

《禮器碑》章法，縱橫均有規則，上下字距鬆動，左右行距緊密適度，整齊美觀，是東漢比較規範而且有代表性的碑版形式。尤其波磔飛動，左右舒展，大氣磅　，整體穩重而飄逸，在整飭均衡中又見變化統一。此種章法也多為後人慣用。

3. 《禮器碑》書風影響

在現存漢碑隸書中，瘦勁和拙重是書體的典型，又是風格的兩極，《禮器碑》是瘦勁極致，《張遷碑》則是拙重典範。瘦勁首先是因其細而剛健挺勁的筆劃，瘦而不弱，秀而不寒，有一種高古意態。不僅筆劃還有相應的結體依託其筆勢，展現飄逸奔放筆意。波捺筆劃則是其風格的點睛之筆。古代刻碑多用朱筆先「書丹」，對碑刻書風有決定性作用。刻工也是關鍵因素，有些工匠能完美再現書丹筆墨神韻，如《禮器碑》、《曹全碑》就是書丹和鐫刻臻於雙絕的名作。可以說，《禮器碑》上承齊金文，而唐代褚遂良楷書在結體上有漢隸濃厚筆意，與《禮器碑》不謀而合。作為漢隸極品，其書法精妙可謂登峰造極，對後世書壇也產生重大影響。清代鄭簠、鄧石如、何紹基皆有臨本，近代林散之也對此碑用力勤深，得其精髓而自成面目。

二 《曹全碑》

《曹全碑》（圖 3.3-4）法度井然，堪稱漢隸典範，其吸收簡牘和帛書營養，屬婉約一路風格，是刻石類隸書中嚴謹、平正、秀美風格的代表。《曹全碑》筆法外拓、萬毫齊力、運筆穩健、流暢放縱、方圓兼備，提按頓挫起伏生動，筆劃質感柔婉，但力量內斂，與《張遷碑》古拙方勁形成對比。

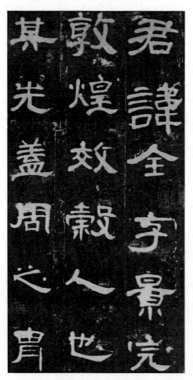

圖 3.3-4 《曹全碑》

1. 《曹全碑》歷史情況

《曹全碑》全稱「漢郃陽令曹全碑」，亦稱「曹景完碑」，東漢靈帝中平二年（西元 185 年）十月立。豎方形，碑額已遺失。碑文記述陝西曹氏家族世系以及曹全生平和做西域戊部司馬、郃陽縣令時的部分功績，還提及東漢末年張角領導黃巾起義以及陝西郭家反抗官兵的歷史事件，由曹全門吏王敞等人為其立碑記功。曹全，字景完，敦煌效穀人（今甘肅敦煌縣西）。東漢靈帝光和六年（西元 183 年）舉孝廉，除中郎轉任郃陽令。為官期間有政績，曾隨軍征疏勒並有戰功。碑高 272 公分，寬 95 公分，兩面書刻。正文計 840 字，款 9 字。陰面與陽面有別，碑陽 20 行，每行 45 字；碑陰五列：上列一行，二列 26 行，三列 5 行，四列 17 行，五列 4 行。字體優

美，石質堅潤，因埋藏地下時間久遠磨損較少，字跡完好不缺一字，線條清晰分明，是保存漢代隸書字數較多的碑刻之一。該碑在明萬曆初年于陝西郃陽故城出土，雖然康熙十一年（西元 1672 年）後斷裂，但漢碑中絕少有比該碑完好者。1957 年移存于西安碑林，故宮博物院藏有明拓本。

2. 《曹全碑》風格特徵

從隸書發展角度看，漢碑是對簡牘書的繼承，簡與碑的關係本來即為一體兩面，但碑因刻寫需要則更方整規範。《曹全碑》圓雅秀麗，既寬博蒼渾又豪放飄逸，在漢隸碑刻中別具情致，是漢隸圓筆系統的代表作。入筆折鋒充滿篆籀的凝重，以圓筆為主，方圓兼備，流利婉暢搖曳多姿，與其他碑刻不同，筆勢開張舒展氣力貫通，具有明顯的陰柔之美。歸納其用筆有以下特點：

(1) 一波三折，蠶頭雁尾；
(2) 主從之筆，清晰可辨；
(3) 柔中寓剛，剛以柔出；
(4) 最重圓筆，方圓兼備；
(5) 輕重有別，提按分明。

《曹全碑》結字勻整完美，秀潤典雅，在書法史上佔有重要地位，後世學隸者多以此碑為範本。碑陽、碑陰結體差別大而用筆相近，碑陽結體不均勻對稱或收上放下。碑陰不端莊僅為記事，有行距沒字距，方闊長短自如，主筆意識不強與碑陽大異，但偏旁部首間欹側揖讓一團和氣。結體的另一特徵是筆劃長短搭配，長畫不失張力，

短畫含蓄意長。漢隸名碑中長畫如《石門頌》、《孔宙碑》，畫短如《張遷碑》、《西狹頌》等，但都不及《曹全碑》二者兼備。其筆勢浩蕩，字體俊秀。古人云：「增之一分則太長，減之一分則太短。」其精美之極，無其他漢碑可比擬。歸納其結字有以下特點：

(1)字形扁平，疏朗暢達；

(2)中收外放，起伏跌宕；

(3)多收少放，依字立形；

(4)均衡布白，和諧迎讓；

(5)重心多變，寓靜於動。

章法縱行橫列均井然有序，字距疏闊，行距緊密，是東漢碑刻隸書章法的標準格式。秦碑力勁，漢碑氣厚，《曹全碑》在柔弱的外表背後，是掩飾不住的縱逸雄渾。由於石料選材精，刻工技藝高，書寫細膩佈局疏朗，臻至完美境界，而工穩精緻的漢簡裡常看到其影子。

3. 《曹全碑》書風影響

《曹全碑》是東漢隸書成熟期作品，筆意圓勁如篆書，藏頭護尾，用筆中鋒。其點畫精妙，波磔舒長，是飄逸秀美風格的代表，歷代讚譽極高，對後代書法影響很大。該碑屬於技法型，用筆與結體都具隸書規範，加之字跡完好，刻工精良，基本保存了原來風貌，非常適於初學。

三 《張遷碑》

《張遷碑》（圖 3.3-5）粗獷大氣、豐厚蒼渾，屬豪放一路，是刻石類隸書中方勁、拙茂、古趣風格代表。其點畫質直，結體方正自然，絕無一般隸書因裝飾性太強而產生的做作感，是與《曹全碑》細膩對應的又一種漢碑粗礦書風的極致。筆勢內斂，飽滿粗壯的方折拙重筆劃表現出沉著和大氣，有古拙宏麗之美，呈現大智若愚境界。

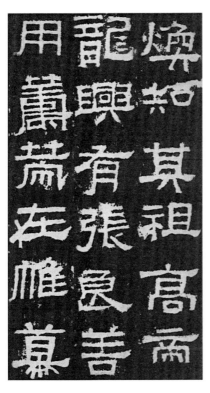

圖 3.3-5 《張遷碑》

1. 《張遷碑》歷史情況

《張遷碑》，全稱「漢故穀城長蕩陰令張君表頌」，也稱「張遷表」。東漢靈帝中平三年（西元 186 年）二月立。明朝出土，原在山東省東平縣，現藏泰安岱廟。碑高 270 公分，寬 115 公分。碑陽 15 行，每行 42 字。碑陰三列，上二列 19 行，下列 3 行。碑額篆書兩行 12 字「漢故穀城長蕩陰令張君表頌」，碑額字體獨呈扁形，在篆隸之間。碑文頌揚張遷執政穀城多施惠政業績。碑陰刻有立碑官吏姓名及捐資錢數，共 323 字。北京故宮博物院藏明代最早拓本，8 行「東裡潤色」4 字完好。刻工是石師孫興。在眾多漢碑中風格鮮明，格調古樸神采飛揚。有人評價刀工不精，恰是這種大樸不雕與結字生辣和奇拙相統一，少富麗堂

皇卻自然天成，一派生機而成為漢碑珍品。

2. 《張遷碑》風格特徵

《張遷碑》是東漢隸書成熟期作品，造詣極高，多為後人效仿。其風格強烈，方樸古拙，峻實穩重，率真質樸，堪稱神品。《張遷碑》落筆穩健，運筆勁折，斬釘截鐵，是漢隸方筆系統的代表作。其方筆為主，起筆方折寬厚，轉角方圓兼備，力量感表現強烈。強調積點成線，步步為營均注入內力，線質老辣卻具有抒情性。時有篆意之筆而顯古雅，又流露楷書筆法，或許是後來楷法之啟蒙。歸納其用筆，有以下特點：

(1) 方筆為主，方圓兼備；

(2) 淡化波折，不誇雁尾；

(3) 強調重筆，粗細相間；

(4) 點畫勁健，剛中寓柔。

《張遷碑》結體取正勢，渾穆古拙又生氣勃勃，不加修飾而神采自若，有「險絕」後「複歸平正」之感。其體態多取橫勢，字形以扁平為主，並以長、方為輔，橫向開張，縱向收斂，風貌古樸，錯落參差，穩中求變。結字多內疏外密，形態似乎鬆散支離，意境卻寬舒中見渾茂，拙中藏巧。形斷意連者點畫多有顧盼，筆劃較少者或有意誇張，筆劃繁多者則因字立形。如某字橫畫多，即順乎自然，拉長字體，使通篇協調。歸納其結構，有以下特點：

(1) 字形方正，少有縱逸；

(2) 重心下沉，樸茂稚拙；

(3) 外收中放，拙中藏巧；

(4) 錯落有致，字態生動；

(5) 大小參差，輕重多變。

　　章法整體取茂密之勢，字裡行間卻無嚴格的固定距離，疏與密適當，嚴謹又空靈。

3. 《張遷碑》書風影響

　　《張遷碑》是漢隸方正之美的典範，也許是書丹人的巧思獨運、工匠刀石碰撞間的創造，或歲月滄桑中的鬼斧神工，總之是自然造化和歷史人文孕育的奇葩。它有兩個顯著特徵：一是點畫勁壯，二是刀刻痕跡明顯。其以方筆為主，筆意沉著，摻雜部分波挑有動感之妙，既方且活是他碑不能比擬的。歷史上的方整之美主要集中在隸書，從數量和品質都以漢碑成就最高，《張遷碑》即是典型代表。它突出方折結體，以古拙面貌示人，還有變化和動勢，與東漢其他名碑相比，是對東漢桓靈時期講究規則整飭時風漢隸的一種創新，也給漢碑帶來了活潑意態。它不僅是漢隸方筆代表，其用筆結體之奇肆跌宕也開魏晉風氣，再加上自然風化使其成為漢魏書風金石意韻的重要因素。與北魏《龍門造像》中的某些品類相似，雲南二爨碑濃厚的隸意與它有異曲同工之妙，對清代書法藝術的發展也有承啟作用。但北魏書法多以側鋒取勢，學習漢隸後再學魏碑最佳。

四 《石門頌》

漢代摩崖刻石中最負盛名的是漢中石門諸刻，1971 年因褒斜谷內修水庫，均移至漢中博物館。其中，《石門頌》（圖 3.3-6）摩崖刻石尺寸較大，幅面宏闊，書刻放膽揮運無所拘束，加上自然風化，漢人質樸情懷與山野之氣相得益彰。它集靈秀高古於一體，具有與廟堂巨制相對的率意與雄放。其篆隸兼施，碑簡並用，有「隸中草書」之稱，也是縱逸、生動、蒼古一路摩崖刻石的代表。

圖 3.3-6 《石門頌》

1. 《石門頌》歷史情況

《石門頌》全稱「司隸校尉楗為楊君頌」，亦稱「楊孟文碑」。王升撰文，于東漢桓帝建和二年（西元 148 年）書刻於陝西褒城縣東北褒斜穀褒斜道石門隧道西壁。據清王昶《金石萃編》記載：「石高九尺九寸，廣七尺七寸。」內容以修復褒斜道史實為依據，記載司隸校尉楊孟文主持修復褒斜棧道重開石門之事，說明褒斜道多次受塞以及讚頌修復褒斜道之功績。文辭與

書法皆俊美。該刻石石質堅硬（石英岩）耐風化，雖距今已近 2000 年，卻依然如新。其高 261 公分，寬 205 公分，22 行，每行 30 或 31 字不等。題額 2 行 10 字，大於正文，但風格一致。整體書風生動，抒情強烈，與李白《蜀道難》堪稱姐妹篇。

2.《石門頌》風格特徵

從漢代摩崖看，《石門頌》比《開通褒斜道刻石》晚八十餘年，此間隸書有較大發展，如橫畫增加了明顯的波磔。但《石門頌》筆法基本採用篆法，「蠶頭雁尾」沒有細緻表現，僅一條稍向上轉出的圓渾筆道，是以「神情」為主要特徵的「草隸」。它採用古隸用筆，簡捷隨意，輕靈而凝重。其橫畫皆具弦弧之形，與《西漢五鳳四年簡》的橫畫如出一轍，更如漢簡用筆的開張俊邁，相異的是它具有時起時伏、輕重一致的屈曲線條及行氣。其波畫借用篆書的圓轉少有雁尾而具掠燕之勢，並貫穿線條始終。臨摹如不重視「掠燕之勢」，要想逼真很難奏效。其折雖有較為純粹的篆勢圓轉，但多為隸勢的弧折和方折，形成「外圓內方」，角度隨結字的開張度而變化。方折呈現兩根線段「筆斷意連」的搭接。歸納其用筆，有如下特點：

(1) 提按微妙，輕重統一；
(2) 點線圓勁，無有雕飾；
(3) 用筆縱逸，偶爾誇張；
(4) 藏露結合，剛柔相濟。

《石門頌》以秦篆為基礎發展而來，有縱放不羈的野逸趣味。其結體寬博，任情揮灑，達到了心手兩忘境界，較秦隸及西漢隸書更加

成熟優美。康有為在《廣藝舟雙楫》中說其融合「篆味、隸情、草意」，因為此時草書已漸趨成熟，對隸書的用筆、結構也產生影響。其結體變化豐富，許多相同的字而結構相異，如「君」9 個，「字」8 個，「安」5 個，「漢」4 個；個別字的筆劃儼然篆法，如 5 個「有」字，這都表明其藝術水準已臻登峰造極之境。其中有繼承漢簡的表現手法，也有體現書寫者揮灑自然的書寫風格，正如清代楊守敬《平碑記》雲：「其行筆真如野鶴閑鷗，飄飄欲仙，六朝疏秀一派，皆從此出。」用筆恣肆不拘常規，重在寫意抒情，如「命」字的垂筆特別長而沉著，筆勢有力。它作為結構的特別處理及作為章法的特殊組成部分，這是「藝術中的符號」，也包含「延年益壽」、「長治久安」、「長命百歲」等特定意義。再如「誦」字的長垂之筆，則表達對司隸校尉楊孟文功德的肯定頌揚；而「王升」的「升」字垂筆之長，表露書者對太守王升的崇敬之情。這是「借物抒情」突破常規，寓情於書。這種處理方法可追溯到西漢簡牘書和石刻，也將文學意義與藝術本體完美結合，達到水乳交融的審美境界。歸納其結構，有以下特點：

(1) 橫勢為主，體態舒展；
(2) 疏密大小，一任自然；
(3) 造型生動，不失穩妥；
(4) 多收少放，偶爾恣肆。

《石門頌》書刻於隧道石壁，表面凹凸不平，難以分行布白，書者因地制宜，通篇字體參差錯落別開生面，自然而無刀刻雕琢之痕，唯見筆跡。其章法靈活生動，正文豎有行橫無列，突破過於嚴整的形

式，打破一般佈局的均衡，為點畫舒展與開張爭取了更大的創作空間。那些著意放縱的長豎、長捺、長勾、長橫，更顯得筆有盡而意無窮。

3. 《石門頌》書風影響

漢代摩崖刻石，多自成一格。因其多分佈于邊遠山野之間，較少受其他書體約束，而以純樸的野逸之趣引人入勝。此外，漢中歷來為兵家必爭之地，褒斜道是通往關中必經之地，它橫穿秦嶺連接八百里秦川，平時是經濟貿易通道，戰時賓士的是車馬士卒，這種環境對書者的心態必有影響，決定了《石門頌》只能是雄渾大氣。它對後來的書法藝術發展產生了巨大影響，被人們稱為國之瑰寶。北魏年間的《石門銘》是晚于《石門頌》316 年完成的，書刻于石門隧道東壁，與之東西相望，風格清勁空靈，雄渾古雅，頗得其神韻。《楊淮表記》、《李君表》用筆皆直承《石門頌》，且「草意」尤濃。歷代書家學者包括許多清朝中期及近現代學者，皆重視石門摩崖刻石並進行廣泛探討，其中大部分研究都涉及《石門頌》，如鄭簠、金農均有臨本。何紹基隸書筆法勁健爽利，態肆豪邁風格便得益于《石門頌》，但與之相比遜色不少。

清代大家隸書墨跡名作賞析

一　鄭簠

　　清代初期，隸書開始由師法唐宋元明諸家轉向漢碑，重新發掘漢隸風韻，並融入清人樸實的審美情調，鄭簠為振興隸書之開拓者。

　　鄭簠（西元 1622—1694 年），一生以行醫為業，終身不仕。學漢碑三十餘年，康熙丙辰年（西元 1676 年）北遊，遍覽山東、河北漢碑遺存，親手並購求很多拓本。他對漢碑癡迷，曾用「癖漢」印章。據記載他所藏漢碑拓本已超過歐陽修《集古錄》，且碑陽、碑陰、碑側皆完整，並儘量保持碑刻原貌。鄭簠書法各體皆工，尤擅篆隸，可謂多產書家，立軸、扇面、對聯、書簽、序言、匾額、碑版等樣式豐富。隸書得秦隸之古，漢隸之圓，卻沒有晉唐隸楷習氣。從鄭簠傳世作品看，臨漢碑達二十多種，山東諸碑對他隸書影響最大，尤偏愛《曹全碑》及《史晨碑》，而且入而能出。不為漢碑所囿，大膽創新，將篆意草情融入筆端，和諧自然沉著古樸。其可貴之處是在清初「董其昌書風」氛圍中，能另闢蹊徑，突破唐宋以來隸書風格的單

一局面。鄭簠對隸書態度認真，用功極勤，其弟子張在辛《隸法瑣言》曰：「先生作字正襟危坐，肅然以恭，執筆在手，不敢輕下，下筆遲遲，敬慎為之。」他充分發揮毛筆特性，提按對比強烈；橫畫起筆重頓，特別是筆劃較少的長橫形成墨點；「雁尾」及部分筆劃收尾，任筆鋒掃出突顯飛白卻不加修飾，這些對比、呼應關係，烘托了作品的整體氣勢。如鄭簠隸書《浣溪紗詞屏》（圖 3.4-1），靈動清麗，古拙幽雅。朱彝尊評其隸書為「古今第一」，稱其有肆意飄逸與古拙平和共冶一爐之特色。

圖 3.4-1 鄭簠《浣溪紗詞屏》

　　據統計鄭簠傳世隸書作品約八十餘件，大致分前後三個時期：40 歲以前為早期，主要學習明人宋玨近 10 年，屬於臨摹階段，其隸書整飭而意態不足，還沒有擺脫宋玨面目，用筆提按幅度小，體勢略呈左向斜，重疏密關係，有個人風貌但不成熟；中期主要以臨摹漢碑為

主，特別臨《曹全碑》前後達 10 年，用筆提按幅度大，波磔飛動，彌漫古樸淳厚之氣，但點畫略顯方硬，橫畫起筆多有表現回鋒的尖筆，豎畫略有楷書子遺，行筆頗有漢簡牘的生動意趣，形成鄭簠隸書的基本特色，如《五律詩軸》；晚期隸書不加修飾，刻意製造局部對比，又常混雜篆書字形，用筆逆入鋪毫，點畫鋒芒四射，縱橫馳騁，筆墨未到而氣勢強盛，提按適中，線條雄強有力。他重視書寫的頓挫節奏，點畫平直，沉著靈動，波磔矯健有力。結體左右開張，開合自如。字形端莊方正，方扁結合，雖來源自漢碑又別出新意，幽雅肅穆無流俗之弊。

流傳至今的鄭簠作品，多在康熙年間書寫，體現了他潛心漢碑以後的風格和成就，保留一些楷書筆意及愛用挑的習性，這是早年學宋玨尚怪好奇的遺緒，而後人評其學漢碑不到家，也是針對這一點而言。鄭簠好用古字，與明末清初時風有關，也緣於個人審美情趣。他將篆法隸化，字形來自漢碑，將帖學傳統與寫意性融入隸書結體，有矯健倔強、雄壯遒勁特色。他對漢碑「古拙」的詮釋貫穿始終，成為其隸書的審美核心，更把寫情與寫意看作是隸書的重要特徵。他對筆劃大膽增刪，任意變形表現自己的性情和審美趨向，書寫淋漓盡致妙趣橫生，創造「陌生化」藝術效果。這種利用漢字的可變性，去改變筆劃的形態，來源於他獨特的藝術感受所形成的個性創造。另外，鄭簠注重撇畫、捺畫的開張之勢，通過巧妙藝術處理以飄逸筆致，將隸書線條的裝飾性充分展示，表現一種工致精巧的藝術之美。

鄭簠與王時敏等人隸書相比，更接近漢隸而有古意，是對漢碑的正確借鑒。一是他章法採取字距寬疏、行距緊密的排列規律，這正是

漢碑隸書的重要特徵，為唐代以後多數寫隸書家所忽視；二是別體怪字少用，規範字體也使其作品大方而有書卷氣，比清初其他寫隸書者高出一籌。他用筆活潑肆意和取法高古渾穆，不僅為宋以來隸法開創新出路，也成為乾嘉以後碑派書法在藝術上追求的主要境界。可以說，他是清代碑學運動的先聲。

清代為書法史上隸書空前繁榮時期，成就遠超漢隸以降，鄭簠無疑起了很大作用，對後世產生重要影響。鄭簠隸書注重寫意，講究用筆輕重緩急、呼應對比，重「骨」不重「形」，體現「力度」與「氣韻」。強調主體的內在情感宣洩與感悟，卻非刻意追求「古拙」。可以說是從「古質」到「今妍」的過渡，對清代甚至近現代隸書有某種啟蒙作用。張在辛、高鳳翰、高翔、萬經及後之金農、鄭燮等人隸書都受其影響，足以說明他在整個書法史上有著舉足輕重的地位。

二 金農

清代乾嘉之際，由於經濟繁榮促進了文化大發展。其時金石考據之風興盛，漢隸研究著述行世比清初更加全面系統而深刻。書法在創作技法與審美標準上突破帖學範疇，隸書創作也實踐了理論家們的碑學主張，金農就是典型代表。

金農（西元 1687─1764 年）是揚州畫派最具成就者之一，為「揚州八怪」領袖人物。他博學多才，精鑒賞，收藏金石文字多至千卷，書法擅長楷、隸。深厚的文學底蘊和鑒賞水準，對其獨特藝術風

格有著重要作用。他自幼學詩，對書畫頗有興趣，21 歲曾在蘇州何焯家讀書。雍正十三年（西元 1735 年）到乾隆元年（西元 1736 年）為躋身仕途到北京參加過博學鴻詞科考試，均無所獲後離京，從此往來於揚州與杭州之間直到晚年。其間多次出遊，到過漢陽、南昌等，後賣畫居住揚州三祝庵、西方寺等地，終身布衣，生活清苦，窮困而死於揚州僧舍。金農年輕時以詩揚名，50 歲後更以畫獲譽，而對金石書法則一生篤好不衰。他喜好遊歷交友，南來北往雲遊四方，所交皆一時名士。乾隆南巡時，他還將自己的詩文編輯成集，並作《擬進詩表》獻給皇帝以邀寵。這種複雜的矛盾性格對金農藝術產生了深刻影響，其孤傲狂怪行為和創作取向，其實是尷尬心情的流露和外化，所以被後世以迂怪視之。

金農書法以隸書成就最高。在隸書發展史中就風格而論，他最具個性特色。其傳世隸書大致分為兩類：傳統隸書和「漆書」。如《相

圖 3.4-2 金農《相鶴經軸》

鶴經軸》（圖 3.4-2）是其「漆書」的典型代表。金農比鄭簠晚生 65
年，早年學習鄭簠，部分作品與其幾乎完全一致，如《臨華山廟碑》
等，圓潤流暢，體多扁平。但金農「恥向書家作奴婢」，不甘步人後
塵，他從漢隸汲取營養，以《夏承碑》入手，後得見《西嶽華山廟
碑》，反復臨摹書風為之一變，初步形成獨特風格，並明確提出擺脫
帖學、師法漢碑觀點，頗具膽識。金農 50 歲後，尋訪碑刻變而師法
《天發神讖碑》等，取其神氣古穆、厚重凝整之意，融漢隸和魏楷於
一體，一反唐宋人之習慣。豎畫起筆呈方形，橫畫多側鋒，轉折處不
做提按轉換，更顯方整，收筆多不回鋒，重落輕提，集渾重奇逸於一
體，老筆縱橫，拙趣四益，離「經」而不叛「道」。在清代眾多隸家
中，金農是最為善變者，他敏銳地領悟到了漢隸的精神氣息。

　　金農駕馭毛筆能力極強，用筆有獨到之處，無論早年師法《華山
碑》還是晚年自創漆書，均濃墨渴筆側鋒為主，攲側橫掃提按頓挫，
無嶙峋單薄之病卻有古拙醇厚意韻。其「漆書」，橫粗豎細，甚至有
意將筆端截去，如扁刷之狀。其用筆峭厲方勁，捺畫粗短，撇畫放
誕，字體或方或扁或長，古拙天真，布白則一如漢碑。這種以狂怪醜
陋示人，應與其獨特身世、境遇以及生存環境有關，體現他憤世嫉恨
和懷才不遇的孤峭情懷，甚至還有不求人同卻又無可奈何的孤獨。近
代出土漢代墨跡日益增多，如居延簡中「詔書」二字，橫粗豎細，字
形瘦長似扁筆刷成，與金農漆書極為相似，這應是他暗合古人。可
見，金農漆書，既有漢碑的精神實質，又能體味漢簡書妙理神趣，並
有繼承傳統到個性創造發展的軌跡。其成熟「漆書」大量運用「飛
白」、「倒薤」表現方法，將「濃」、「渴」之筆意融合在斬截之拖

掃筆法中，稱為「渴筆八分」。如《題昔邪之盧壁上詩》、《相鶴經》、《古謠一首》、《外不枯中頗堅》等，橫畫在行筆中增加不間斷的細微波動，「飛白」讓用筆掃出的痕跡更見生澀，「倒薤」則更注重取勢，圓潤用筆特徵蕩然無存，而以斬截、爽勁又不乏古拙老辣甚至「奇詭」面目，給人以強烈的視覺衝擊力。

金農晚年隸書古樸渾厚，以拙為妍，品位高妙，有新奇的創造性。其書風雄渾峻峭，在細節上日臻完美。行筆增加了簡潔波動，凝練多於外露，突顯生澀之感。用墨由濃重變得簡淡，蕭散古雅。結體由扁平化為長方，清靜無為卻返璞歸真，達到人書俱老。金農隸書成就突出的原因眾多，首先他以「碑學」為本，自我培養獨立的書法審美傾向，大量金石碑版收藏，使其開闊了眼界也提高了藝術素養。浪漫的詩人情懷，是他書法變化發展的動力源泉。此外，豐富的人生閱歷也是不可或缺的因素。而蘇州、揚州作為謀食之地，追求新奇怪異時風也為他的藝術創作提供了合適場所。金農自己也頗為自負，曾雲：「自《五鳳石刻》，下于漢唐八分之流別，心摹手追，私謂得其神骨不減李潮一字百金。」而他的「同能不如獨詣，眾毀不如獨賞」的藝術家偏激孤傲個性又給其「自負」染上一層濃厚的詭秘色彩，所以他的隸書給當時和後世都帶來了深遠影響。世人對金農漆書常以「怪」而度之，其內涵要在美學上成立相當苛刻，但卻能更好地調動賞析者的經驗並激發無限的審美力。

三 鄧石如

金農隸書糾正了鄭簠的輕飄，卻失之於怪僻，於是鄧石如出。他研習漢隸，遍臨《史晨碑》、《華山碑》、《白石神君碑》等經典，兼學三代鐘鼎及秦漢瓦當碑額，逆鋒運筆，線條蒼茫渾厚，凝重沉雄，體勢寬博開張，就功力而言漢代以來首屈一指。可以說他在風格形式上糾正了金農之僻，然而又失之於熟而缺乏情趣。

鄧石如（西元 1743—1805 年），原名琰，字石如，安徽懷寧人。54 歲因避嘉慶帝琰之諱，遂以字行，字頑伯。因長期一笈橫肩，遊歷四方，故又號笈游道人、龍山樵長等。他出身寒門，在其祖父和父親薰陶下，自學篆書刻印並以此成名。一生布衣，以鬻書刻印自給。最初雖然勤學苦練，下筆自如，但終因未通小學六書，多以己意為之，篆法時有乖誤。小有名氣後輾轉遊歷，曾在壽州為壽春書院學生刻印、以小篆為人書扇時被主講梁巘看到。梁氏認為其書雖筆勢渾鷙，但未諳古法，便主動介紹鄧石如去南京梅鏐家學習並客居 8 年。梅家自北宋以來即為江左望族，鄧石如得以飽覽其收藏秦漢等金石拓本，經過系統臨摹後其書法開始走上正軌。當時，學漢碑多囿於沉古樸茂，功力深厚如桂馥、黃易等人也短於蛻變，略嫌拘謹。鄧石如隸書融會貫通並形成鮮明的個人風格，用筆鋪毫直行，裹鋒而轉，不拘於摹仿碑刻效果，而以遒勁爽利為特點；結字重心上移下部舒展，嚴密緊結又不落方板；氣勢開張縱逸，豪邁灑脫，成為繼金農以後又一位能夠出入漢碑、自立門戶的成功者。其價值在於發掘漢隸厚重堅實並將遒勁豪放「書寫」之趣作為表現內容，強調點畫完整性和

運動感，在描摹漢碑風氣中脫穎而出，卓然特立。

　　鄧石如的成功，與其特殊身份和經歷有關。首先，他生長在窮鄉僻壤，時風難以影響，早期自學藝術使其養成善於思考的習慣，在南京梅家大開眼界于金石碑版收藏並勤奮臨摹。其次，身為布衣，他養成嗜酒狂顛性格，生活中雖然與名流雅士交往密切，卻不受其影響，更不被書卷氣束縛，而文人學者正是欣賞其放浪形骸、豪爽不羈的山林野趣。他隸書取法秦漢、北朝碑刻，與宋元以來文人審美拉開距離，更適合平民氣質和品位。所以，他超越對漢碑的忠實模仿，將漢碑與自家技法和審美融合，開創了一種清新質樸的雄奇書風。包世臣稱其隸書「已臻絕詣」，評其「國朝第一人」。鄧石如一生不慕權貴，性情耿直樸素無華，其書如人超凡脫俗。其作品分早、中、晚三期，風格不盡相同。早期多秀逸腴潤，字體趨扁，圓勁遒麗；中期結體方整，中年以後取法《衡方碑》、《張遷碑》、《夏承碑》，字體變長，篆書意味更濃，蒼渾樸茂；晚期遒麗平穩，結體疏密變化，雄強老健而大氣磅　，如《隸書詩屏》、《新洲詩》。其最大成功在於活用古法，廣取博收，不同作品呈現多樣化風格。鄧石如用筆深得《曹全碑》遒麗，出以《衡方碑》淳厚、《張遷碑》沉著、《華山廟碑》恣縱、《夏承碑》奇瑰、《石門頌》縱肆，在蒼勁渾厚堅實的基礎上，形成嚴謹縝密、沉著痛快的個性風貌，可謂前無古人後無來者。另外，自鄧石如開始用長鋒羊毫書寫，如《敖陶孫詩評十屏》是他晚年隸書，作于嘉慶乙丑年（西元 1805 年），為鄧石如逝世前兩個月所書，現藏安徽省博物館。墨飽則平鋪重按，鼓舞直行，峻爽豪邁；墨枯則裹鋒澀行，筆法變化多端。多方闊之筆，少有圓轉，既得

高古之貌又有深秀趣味。包世臣跋曰：「是頑翁絕筆也，技至此足以奪天時之舒慘，變人生之哀樂，造物能聽其久住，世間以自失其權邪。」其用筆方法就是包世臣的「鋪毫」、「用逆」、「中實」。

鄧石如作為篆書大家，以篆入隸是他用筆的主要特徵，幾乎貫穿各個時期的作品，體現了漢隸的樸茂魄力與氣勢。其行筆圓健厚實，流露濃重「篆籀氣」，形成一種筆劃圓融、沉穩遒麗風格，後人稱讚為再興漢隸的第一流書家。鄧石如學書，遵循書體自身發展規律，學成篆書後再學隸書，以篆入隸筆法豐富而精妙，線條如棉裹鐵，體方神圓，「篆情隸意，兩者皆自得冥悟」。同時他融合漢魏六朝韻致，也以魏碑楷法入隸，以豐富隸書技巧，起收筆皆以方為主，筆力雄渾遒勁又鋒芒畢現，貌豐骨勁，規矩沉雄。鄧石如還是篆刻大家，「皖派」創始人。篆刻重構思、善變化的創作態度影響其隸書用筆。「印從書入，書從印出」，他將篆刻之法引入隸書創作，呈現獨特的古拙氣息。筆劃勻稱卻不乏變化，用筆似刀，力透紙背，入木三分，有濃郁的金石氣。鄧石如隸書章法，計白當黑，嚴謹而整飭，多據內容差異，採用不同布白。如《敖陶孫詩評十屏》縱向佈局，橫向取勢，密而不滯，疏而不散，淡而有致，古拙雅致中見沉穩老辣。其章法的另一重要特色，即嚴謹整飭，一絲不苟，行距緊字距松，與漢碑相近。其內部空間講究「疏處可以走馬，密處不使透風」，「計白當黑」的視覺效果，如《皖口新洲詩》（圖 3.4-3），但外部空間則變化不大，無論早期還是晚年精品，皆行距整齊劃一絕少欹斜屈曲，亦無留白。這種突破常規章法與其精於篆書有關，而且橫縱疏密對比強烈，給人視覺震撼。同時他注重書寫意趣，強調點畫真實自然，不拘泥於

漢碑的風化侵蝕，功力精湛卻少有脫世拔俗的清氣。正如馬宗霍《霎岳樓筆談》雲：「完白以隸書作篆，故篆勢方，以篆意入分，故分勢圓。兩者皆得之冥悟，而實與古合。然卒不能儕于古者，以胸中少古人數卷書耳。」

鄧石如在書法史上並非嘯傲書壇的風雲人物，十足的山林隱士，但所獲讚譽卻在清代絕無僅有。他的書法沒有傅山、金農等變革書家那樣動人心魄，反叛意識也不強勁，僅在「結廬仙境」的生活環境，不露聲色于古人足跡跨步前行，卻博得上下喝彩，如劉墉將他延為賓客，梁巘、張惠言、曹文埴、畢沅等也為他喊搖旗。儘管如此，他依然保持

鄧石如《皖口新洲詩》

戴草笠，跋芒鞋，圍塘垂釣，策驢山行的布衣本色。他是清代書壇領袖，但包世臣評說「四體書皆國朝第一」有點誇張，康有為評價中肯：「本朝書有四家，皆集大成以為楷。集分書之成，伊汀州也；集隸書之成，鄧頑伯也；集帖學之成，劉石庵也；集碑學之成，張廉卿

也。」所以，趙之謙說「清代人的字以鄧石如為第一」，又以隸書為最，其篆書從隸法出。正如馬宗霍說：「鄧以隸筆作篆，故篆勢方。」實則將篆書點畫按隸書分斷書寫。又說：「鄧以篆意入分，故分勢圓。」包世臣《藝舟雙楫》載《完白山人傳》雲：「石如先學篆書五年，篆書既成，又學隸書，臨《史晨前後碑》、《華山碑》、《白石神君碑》、《受禪表》等各五十本，三年分書成。」並贊其隸書：「遒麗淳質，而變化不可方物。結體極嚴整，而渾融無跡。」他將清代書品分為「神、妙、能、逸、佳」五品，神品只有一人，即鄧石如。金農隸書也有盛名，但以趣味見長，鄧則以骨力取勝。總之，清代隸書，論功力仍推鄧石如第一。

四　伊秉綬

　　乾隆以後，碑學大興。由於包世臣極力推崇，尚北碑者幾乎無不以鄧石如為法，但有清一代，以隸書能與鄧石如頡頏者，唯伊秉綬。

　　伊秉綬（西元 1754—1815 年），工詩文，書法造詣尤深，四體皆能享譽一時。早年曾拜劉墉為師，屬帖學一路，小楷入魏晉堂奧，圓融虛寂近似劉墉。後專攻隸書，進而為行草，書風高古博大，蒼厚樸拙，在名家林立的清代書壇，隸書獨樹一幟，入古開新有鮮明個性。篆書不多見，桂馥增補《繆篆分韻》是他作篆。行草書以顏為根本，兼師百家以隸筆行之，自成一格。隸書放膽飄逸，古雅博大而堂皇之極，康有為稱其「集分書之大成」。清趙光《退庵隨筆》亦雲：

「伊墨卿、桂未穀出，始遙接漢隸真傳，墨卿能脫漢隸而大之，愈大愈壯。」如《變化氣質陶冶性靈聯》（圖 3.4-4）是他中晚年書寫，作於嘉慶十二年（西元 1807 年），筆劃平直，分佈均勻，四邊充實，端莊大方，寬博俊偉，秀韻天成，有華貴雍容氣度。他不僅擅長隸書大字也工於小字，《墨庵集錦》中其子伊念曾跋其書雲：「先嚴官京師時，王文端、紀文達兩相國，常以進禦文，命書小隸，上甚嘉許。」

圖 3.4-4 伊秉綬隸書

清代書壇，伊秉綬以擅古隸著稱，當時與桂馥齊名。他師法漢碑，借鑒前人寫隸經驗，以文人士大夫特有的敏悟和提煉概括能力，對漢碑進行雅化處理，強調古樸敦厚，有拓而大之藝術效果。其用筆多篆意，不作誇張；結體重心偏上，外密內疏充實方整，橫平豎直，偶有斜畫、圓點點綴其間。佈局以茂密為基調，如黑雲壓城逼人膽魄。從表面看不似某家某碑，橫空而出無所依傍，仔細分析用筆與桂馥、黃易等人具有相同之處，但其方折厚重與康熙年間受鄭簠影響的書家不同，則是儘量泯去蠶頭雁尾，將波磔挑腳也化解入行筆的自然運動中，不作任何強調。同時又將隸書筆劃概括成直線、彎弧和圓點三種形態，豎、撇、捺等以直線面目出現，轉折變向的結構及少量斜筆化方正為彎弧、點筆，當數點

排列時壓縮空間，簡化動作。整體形象簡練概括，卻因技巧單純而顯得強烈和突出。而若干直線構成的方框、三角形及圓點，調整節奏又活躍氣氛，在寬博基調中又有畫龍點睛效果。

伊秉綬傳世隸書，雄強茂密處不遜《衡方碑》、《張遷碑》，古拙開張處不下《褒斜道刻石》。他吸收漢隸碑額、漢印繆篆和帶有一些繆篆筆意的碑刻，如《校官碑》、《三公山碑》特點。橫畫以平直筆劃代替「蠶頭雁尾」的波磔；挑筆處意到便止，在若有若無之間，有「笑不露齒」和風流含蓄之妙，筆力雄健，中畫沉實。其隸書結體方整而不刻板，以「笨拙」造型取代漢隸扁平結字，整體高雅茂實，是在把握漢隸精髓後的變化與創新，風格渾厚有「廟堂之氣」。他常將重複排列的橫和豎有意寫得長短相等，以增強作品的方正和古樸，有時又極力追求參差錯落，佈局安排絕妙，別有情趣。這是「複歸平正」的直中求曲，平中見澀，拙中寓巧，變化多端和諧統一。仔細分析其與《鄐君開通褒斜道刻石》、《裴岑紀功碑》等東漢前期篆意濃厚碑刻技法和審美取向相似。翁方綱稱《鄐君開通褒斜道刻石》「字畫古勁，因石之勢而縱橫長斜，純以天機行之」，「實未加波法之漢隸也」，伊秉綬則以自己的審美，將漢碑自然形成的風格加工轉化成崇古尚樸和趨拙避巧的藝術形象。與乾隆年間鄧石如等人相比，他對漢隸風格選擇和吸收更有明確目的性以及純粹性和感染力，如橫空出世，贏得後人一致高度評價。

伊秉綬隸書大致可分三個階段：45 歲前為草創時期，是模仿與探索階段；45—50 歲為蛻變時期；50 歲以後，到去世止為成熟時期，其精品力作皆出於這一階段。書風特徵如下：(1)用筆多寓篆意。

縱橫平直，以光潔古拙見長。(2)結體方正，四邊充實。筆劃排列停勻，週邊空間很少，有莊嚴肅穆之感。偶爾也有刻板排列，但巧妙用點在方正中求動勢，茂密處求空靈。(3)用墨飽滿濃郁。濃墨烏亮，個別有枯筆更見精神。用筆平實、方正結體與濃郁墨色，可謂相得益彰，有巧奪天工之妙。所以，何紹基在《東洲草堂詩抄》稱譽伊秉綬隸書「丈人八分出二篆，使墨如漆楮如簡」。有時根據字形需要，將篆隸筆法和兩種書體巧妙混搭，並將秦篆、漢隸、顏楷融合書寫，有濃厚金石氣和篆籀氣，雍容大度而儒雅風流。所以，康有為將鄧石如與伊秉綬並舉為「南伊北鄧」。

伊秉綬在繼承漢碑基礎上發展空間美。有的字距較大，讓寬闊疏朗的外部空間與緊密的內部空間形成反差，虛實得當黑白分明；有時留有大塊空白，突出內外空間對比；有的突出筆劃橫向伸展，甚至超出邊線而加大字形張力，在視覺上呈現壯美和質樸厚重內涵。其捨棄波磔，對「簡」、「勁」、「直」、「厚」的極力追求富有裝飾性審美趣味。作為性格耿直和富有修養的書法家，他將自己對「人性」的體悟以藝術形式呈現，人書俱老同時賦予一定的哲理意蘊。總之，他在融合篆籀古意和顏楷寬博的基礎上，表現出重、大、拙、巧之藝術特色，顯示出書法形式美傾向，給後人以無盡的藝術享受和啟發。不過馬宗霍在《霋岳樓筆談》中也指出伊秉綬隸書的欠缺：「世皆稱汀州之隸，以其古拙也。然拙誠有之，古則未能。」伊秉綬之子伊念曾承其家學，亦擅隸書，但徒有其形並無重大古拙氣象。

五 何紹基

　　清道光以後，碑派書家已將目光從篆隸書體擴展到楷書領域，學書者多取法魏晉六朝墓誌造像。隨著碑學的完善發展，隸書又進入到一個繁榮時期，便出現了何紹基、趙之謙等一批隸書大家。前人評論隸書，清代以「鄧、伊」並稱，鄧用捩筆，骨豐肉潤，後學輾轉模效，習氣愈重；伊守一家，尚能涵容書卷。而子貞脫出，以絕世之才出入周秦大篆，但取風神骨力，馳騁於兩漢之間，自然融洽。向燊說：「世稱鄧石如集碑學之大成，而於三代篆籀或未之逮。媛叟通篆籀於各體，遂開光、宣以來書派。」

　　何紹基（西元 1799—1873 年），字子貞，晚號媛叟，于經學、小學用功最深。據記載曾手批王筠《說文釋例》，撰《說文段注駁正》、《說文聲訂》等著作，是一位金石學家。其詩文集中保留很多金石碑版題跋，考證文字或闡論書法，治學嚴謹而有創見。其書法四體皆工，大小兼能，還樹立溯源篆隸的學書道路，篆隸之意也是他書法審美的主導和追求。何紹基出身書香門第，父親何凌漢官至戶部尚書，工詩文書畫。他自幼隨父移居北京，24 歲因其父任山東學政而隨侍於濟南數年，開始搜集金石拓片，並結識一批當地金石書法愛好者。道光十六年（西元 1836 年）進士，咸豐二年（西元 1852 年）何紹基任四川學政，整飭學校提倡風雅，三年後因條陳時事，觸怒文宗奕詝而被革職。此後即遊歷各地，先應山東巡撫崇恩之邀主講于濟南濼源書院，客居並遍臨山東諸碑，書風婉和韻雅有東漢風度。後回長沙任城南書院山長，臨《張遷碑》百餘遍，《衡方碑》、《禮器碑》、《史晨碑》又數十通，皆以篆入隸。可見其書學成就不僅在於

天分高，更重要還在於他的勤奮。

何紹基行草書出色，但隸書創作似乎更具深度和系統性（圖 3.4-5）。他取法漢隸中有代表性作品，反復臨摹研究，重風神韻致。用筆凝重蒼厚、字形方整端莊，以己意書之，運筆加入頓挫顫抖動作，用墨濃濕豐腴，放筆直書，大氣雍容。其早年書風，徘徊於北碑、王羲之和顏真卿之間，潤秀剛健；中年後對書學認識加深，認為「真行原自隸分波，根巨還須求篆科」，也成為其書學法則。晚年將主要精力傾注於篆隸，崇尚渾厚意遠之境，追求奇險拙樸而人書俱老。他不僅潛心秦漢及六朝碑刻，

圖 3.4-5　何紹基隸書

而且對鄧石如書法深入研究，並將篆、行、草書筆意有機滲透於隸法。其結體隨字形不同大小錯落，扁長結合不刻意安排，得自然天真之趣而生動靈活。章法虛實相間，字與字雖無牽連之筆，卻氣勢緊密。所臨漢碑既不失精神又自成面目，充分體現融會貫通之本領，書風沉雄而峻拔。他自稱仰承其父家教，寫字唯以「橫平豎直」為本，表面看縱橫傾斜，其實腕平鋒正，純在規矩之中。如《為鳳池學兄書七言聯》是其晚年作品，字體大小對比明顯，融入「顏楷」強健峻

拔、「張黑女」勁挺柔潤，字取縱勢與楷書相類。其結字高古奇崛，跌宕多姿，筆勢方折奇曲有漢碑風範，但卻反漢隸之扁體，內含古茂樸厚之清剛氣息，被書史稱作「何隸」。

史載何紹基自 60 歲涉獵隸書，遍臨漢碑，即使外出也將拓本揣於懷中，閒暇之際研讀。他喜好遊覽名勝古跡，時常為拓碑訪古風餐露宿，出入高山深谷，收藏金石拓本數量可觀。晚年諸體融合，「重骨不重姿」，曾熙評其「腕和韻雅，雍雍乎東漢之風度」。如他臨《石門頌》雜出《禮器碑》筆法，臨《張遷碑》又雜出篆籀筆法，入古能出，開宗立派。作為清代碑學中堅，他從李廣「猿臂善射」中悟出回腕執筆之法，回轉自然帶有篆意，拙樸有力而免於流滑，有奇崛生動的特殊效果。他曾說：「書律本與射理同，貴在懸臂能圓空」，「使筆欲似劍鋒正，殺紙有聲鋒有棱」，特別當他頓悟出「懸臂臨摹，要使腰股之力，悉到指尖，務得生氣」之後，自謂得不傳之秘笈。他用筆拙厚有趣，筆斷意連，為了達到「澀」的效果，他用「回腕執筆法」，藏頭護尾，逆入平出，行筆頓挫，顫抖澀行，灑脫凝重，雍容大氣。另外，他喜用濃墨，幾無「飛白」，在端莊中求靈動。

但何紹基對漢碑理解不如伊秉綬清空高邈，雖然他對隸書所下工夫很深，遍臨漢碑，但囿於漢碑風化剝蝕之外相，卻不能溯本求源。由於未能見到漢隸墨跡，只能從漢碑中探求書寫語言，失之偏頗也屬正常。在清代碑學發展過程中，何紹基是一位非常重要的人物，他將鄧石如、伊秉綬等人取法秦漢碑刻傳統進一步發揚，與阮元、包世臣等人理論結合，並在書寫技巧上摸索一整套經驗，成為在理論和實踐

上都堅持碑學觀點的書法家。他取法北碑，變革楷書和行草書筆法方面的成就，標誌著碑派審美原則在各種書體領域的落實，對晚清書風產生深遠影響。

第四章————

隸書筆法、結體和章法

第四章

隸書筆法、結體和章法

　　書法是研究漢字書寫方法的一門藝術。元趙孟頫說：「書法以用筆為上，結字亦須用工。蓋結字因時相傳，用筆千古不易」，表明用筆與結體的辯證關係。用筆指書法內在的規律性，而結體指外在的表現形式。唐張懷瓘說：「夫書第一用筆。」筆法，是以毛筆為工具來表達漢字書寫的方法，點畫為其基本構成元素。漢字書法之所以成為一門獨立藝術，給人美的感受，除了點畫生動富於變化以外，還講究字的結體、章法錯落有致而構成一件作品的整體美。各種風格的隸書，其結體皆不相同，但基本原理一致，即在約定俗成的前提下又因時異趣。章法指一幅作品的謀篇佈局，是藝術欣賞的總體觀。字內點畫間的結構稱為小章法，字裡行間的佈局稱為大章法，總之是字與字之間，行與行之間的關係。積畫成字，積字成行，積行成幅。將點畫、字、行有機組合成一個不可分割的整體，並賦予感人的藝術魅力就是章法。前人有「分佈不工，規矩終不能圓備，規矩有虧，難雲書法」之說，說明章法的重要性。

用筆原理

　　用筆，指通過圓錐形筆毫，飽蘸墨汁在宣紙上表現粗細、提按、曲折、頓挫等各種線條形態，從而展示作者思想和情感，在書法藝術中居於首要地位。筆法有執筆法和用筆法，包含如何控制毛筆書寫點畫的方法和線條的審美觀等。

一　毛筆的構造和特性

　　學好書法首先就要瞭解毛筆的構造和特性。毛筆由筆桿和筆頭兩個部分組成。筆頭由一檔一檔不同長短的獸毛捆紮在一起做成，最長的一束筆毛叫筆鋒。還有不少短一些的毛襯在筆頭的根部，叫副毫。副毫不僅可以幫助蓄墨，而且保證筆腰有力。寫字時筆頭豎立紙上，墨汁順著筆毛垂直下流，既不會流出筆鋒之外，又能使墨汁集中滲入紙中。筆頭豎直時，一般副毫不會直接觸到紙面，因為書寫主要由筆鋒完成。好的毛筆要具備「尖、齊、圓、健」四個特性，也叫筆的「四德」。掌握筆的特性，關鍵是在運筆時充分發揮其特性。運筆中要不斷保持筆「圓」，就能四面出鋒，做到隨手收筆或「起倒」。如

果單用一邊的筆鋒，會把點畫寫成像用扁刷子寫的一樣，也就喪失毛筆的優點，這樣寫成的字，難免扁薄。

　　毛筆發明至少已有兩千多年的歷史。早在秦漢書寫竹簡的毛筆，現在尚能見到實物，大致用狼毫或兔毛製成，形狀也和現在的毛筆差不多，分為筆心和副毫，所不同的是沒有現代毛筆精美。由於書寫簡箚所用，都是小筆，若寫漢碑或碑額大字，應該另有大筆。雖然考古尚未見到實物，但構造必定大同小異。由於書法藝術的發展，字愈寫愈大並出現行草書，毛筆也就相應越做越大並講究用長鋒。長鋒蓄墨多，蘸一筆墨汁可以寫幾個字，也能加快書寫速度。唐代柳公權已經提倡用長鋒書寫，南宋趙構也如此，在其所著《翰墨志》中有記載。但長鋒大筆，兔毫和狼毫均不易得到，因為兔毫、狼毫不可能太長，所以明清以後，長鋒大筆多用羊毫。羊毫特點是鋒長、價廉、耐用、易得，可以做成大筆或長鋒筆，名曰「鶴腳筆」、「鶴頸筆」之類。但彈性不如兔毫、狼毫，如果不會用，書寫容易造成筆毛臥在紙上平拖。不過，初學者還是應該用羊毫筆練字為好，因為方便訓練筆力。習慣用羊毫的人改用狼毫，十分簡便，而且字更挺健。相反，用慣了硬毫，驟然改用軟毫就很難將字寫好。清代從鄧石如開始善用羊毫書寫。

　　隸書以豐厚樸質為宜，選擇筆鋒也要求厚實一些，但現在所售毛筆，多為滿足寫行草書者需要，將筆鋒做得很薄，製作也比較方便。如果用較薄的羊毫毛筆，書寫《禮器碑》一類筆劃纖細的字似乎還可以，如果書寫《張遷碑》、《衡方碑》等雄渾樸茂一路字體，就嫌不適用，應選擇筆鋒較厚實的羊毫毛筆書寫為宜。

二 用筆含義

　　用筆，即使用毛筆的方法。毛筆在書寫過程中運用自如，能書寫出各種形態的點畫，就可以說大體掌握了用筆的基本方法。初學者常將蘸好墨的筆，在紙上寫一筆或兩筆後，筆毛就扭結起來，有時還會出現筆鋒散亂無法寫下去，必須在硯臺上將筆捵尖後再寫，這種捵一筆寫一下的情況，就是不會用筆。

　　關於如何使用毛筆，東漢蔡邕在《九勢》中說：「令筆心常在點畫中行。」即豎鋒行筆，也就是中鋒行筆。用筆要在動態中求平衡，因為用獸毛製成的筆富有彈性，運筆時可以左右上下起伏運動。自從明朝人為了對祝枝山用筆方法進行攻擊，就有「中鋒」、「偏鋒」之說。中鋒是相對于偏鋒而言的，也是這一對矛盾的主要方面，在行筆運墨中起主導作用。如果運筆過程中從起筆到收筆，筆毛始終偏在一邊不能歸中，這時的偏鋒就是敗筆。

　　用筆要使筆鋒豎立紙上，四面鋪開，鋒尖著紙，墨汁垂直往下流注，點畫自然圓潤。漢字由點畫組成，運筆成點畫必有筆勢。點畫有起止、轉折，筆勢亦須急起急止，隨時靈活轉換，這就要依靠筆力控制。筆力大小對字的好壞有決定性作用，所以歷來書家無不講究筆力。筆力主要是控制力，要在書寫姿勢合理、執筆得法前提下，通過臂力和腕力運用，使毛筆提按起倒，疾澀使轉，運用自如。貴在使力貫注鋒尖毫端，運筆時五指力勻，筆鋒方能隨手起倒，自換筆心而熟練書寫。

第二節 ○━━━━━━━━━━━━
隸書筆法

一　執筆方法

漢末魏初，自蔡邕、鐘繇開始宣導執筆有法，至唐代如李世民、張懷瓘、孫過庭為代表的各種理論派別出現，執筆之法漸趨成熟，構成元素有指法、腕肘法等。指法又分五指執筆法、單鉤、雙鉤、撥鐙法、鳳眼法、撚管法等。腕肘法分為枕腕法、懸腕法、懸肘法等。不管何種執筆方法，都要指實掌虛，掌豎腕平。

■ 指實掌虛

腕法，歷來備受書家重視，它關係書法水準的發揮，也是力度感的表現。初學執筆法，要指實腕活，依據法度勤學精練，心手雙暢，運筆就會自如。

隸書一般運腕懸肘書寫，而運腕之法有三：枕腕、懸腕、懸肘。枕腕，左手置於右手腕下運筆，右腕枕左手背部，此法多用於書寫小

字。以便齊力於指尖，但腕部易生硬，難於自然發力。也有採取名曰「臂擱」竹片來擱手的，多在夏日使用，為了防止汗漬洇紙。懸腕，是以肘部抵紙，腕部懸提，較枕腕運腕自然，活動範圍大，此法亦多用於書寫中等大小篆書、隸書、行書、章草、今草等，很少用於狂草、榜書。懸肘，是腕肘懸起站立書寫，右臂懸空發力於指、腕、肘、臂，運筆靈活，此法適合書寫較大字體及狂草等，以便點畫線條顧盼生情，承接呼應，頓挫轉折，避就迎讓。

三 掌豎腕平

指執筆時「掌」在拇指關節外凸時，向外側呈「豎狀」，是側臥著「豎」。而絕非「翹」著「豎」，沈尹默說：「掌不但要豎，還得豎起來。掌能豎起，腕才能平；腕平，肘才能自然而然地懸起，肘腕並起，腕才能靈活運用。」所以，當指、腕、肘、肩各部位都處於順關節時，運筆便輕鬆自如。執筆之法，能給書者帶來便利最關鍵，要靈活執筆，「執筆無定法，要使虛而寬」，虛而寬就是方法。

另外，執筆還有高低、鬆緊之說。執筆高低，多指無名指與筆毫的間距。間距小執筆低，間距大則執筆高。唐虞世南《筆髓》曰：「筆長不過六寸，提管不過三寸，真一，行二，草三。」一般情況下，楷書、隸書、篆書端莊，執筆低，容易送力至筆端，易體現沉穩；行草飄逸，線條韻律感強，執筆宜相對較高。初學施力至筆端較難，易使筆劃浮滑無力，只有運用嫻熟才能使筆劃書寫靈活，結體意趣橫生。但執筆高低，因人而異，因時而變。古代席地而坐書寫，多

為五指執筆法，一般執筆低；現在書桌較高，執筆也多高。執筆鬆緊，自古多有異議，其實執筆無定法，這與「法無定法」是一回事。對初學者，「執筆無定法」不能作為執筆的理論依據。如清代何紹基回腕筆法，寫出別致何體；現代也有人小筆寫大字，用筆根處書寫，表現民間書寫風采等。獨特的用筆才能寫出特色書法，這就是一種創造。初學者切不可盲目學習，這是書家自己積累形成的書寫技巧，不能照搬，並非是所有人的「標準」，僅是書家的思想追求或個性體現。初學者只能欣賞，不可亂用，待有一定造詣之後，再去嘗試也不晚。

總之，初學者對毛筆的控制力差，不會用筆，書法就缺乏力感，沒有筋骨，線條也偏「軟」。只有學書到一定程度的人，自然就會達到「執筆無定法」境界，書寫時也不會在意是高是低或是緊是松。

二　隸書用筆特徵

由於各種字體風格不同，具體筆法也有差異。隸書是篆書的急就，落筆勢險，叫峻落；行筆快而短，取疾勢；收筆處要峭拔。總之，隸書用筆要求筆勢開張，萬毫齊力，筆筆送到終端，所以點畫末端都是沉著勁斂。

一 方筆圓筆

由於大量漢簡出土，讓我們看到了漢代人的書寫墨跡，但漢碑隸書有方筆、圓筆之說。從廣義看，篆書用圓筆，隸書在圓筆基礎上進而產生了方筆之法。如《曹全碑》繼承篆書用筆多，以圓筆為主。此外，漢代摩崖大多椎鑿而成，筆劃直率拙樸，多呈圓筆。從東漢桓、靈以前看碑刻隸書，時代愈早，刻工愈粗率，筆劃波磔少，圓筆成分愈多愈古拙氣厚。《景君碑》則以方筆為主，而與《張遷碑》的方筆，其用筆的輕重又不同。可見，隸書用筆手法比篆書豐富，風格也就比篆書更多樣化。

雖然漢碑隸書已是經過刻工的再創作，有刀法參與，或不按書跡原貌刊刻，很難談筆法。但前人學隸，均取法東漢後期名碑，其刻字工整，筆劃起訖、轉折處都較有棱角，呈方形，故認為隸書必須用方筆，元、明人多有此失。其實不論是方勁還是華美的漢碑，筆劃形態均多樣化，並不單呈方筆。而魏晉時一些碑刻，如《受禪表碑》、《孔羨碑》、《曹真碑》、《正始石經》、《王基殘碑》等，則漸趨方削尖露，頓失厚重。至唐隸每況愈下的一個很重要原因，就是專用方筆，雖寫得肥碩卻氣韻不厚，即使偶有圓筆參用，徒增圓俗而已。

二 逆入平出

《說文解字》雲：「篆，引書也。」即篆書乃引筆而書，筆劃均勻，收筆蓄勢而不回鋒。楷書在筆法上比隸書複雜，用筆講究藏頭護

尾，起筆逆鋒，收筆回鋒頓筆。隸書用筆介乎篆和楷書之間，起筆皆逆鋒入紙，收筆時不回鋒，以空勢收住。唯有掠即撇畫之收筆，多作回鋒頓筆，而楷書卻出鋒，二者相反。清代碑派書家用筆多主張逆入平出，即隸書筆法。

三 中實中虛

篆書點畫均勻，用筆不作提按變化。隸書基本承襲了這種筆法，故筆劃中段飽滿，即「中實」，這是清代碑派書家推崇唐代以前碑刻的一個重要理由。但在書寫波挑時須兩端頓按發力，筆劃中段稍加提筆。唐以前筆法樸率，包括漢隸和魏碑楷書少提按變化，筆劃中段不提筆運行而「豐實」。唐代筆法較前代發展，強調提按，筆劃兩端逆回鋒且下按作頓筆，而中段則提筆運行，故兩端粗而中段細，顏柳諸家楷書皆如此。

隸書筆法比較豐富，其波挑中截須稍提筆，兩端皆重按頓筆。筆法從篆書單一均勻到隸楷書的逐漸豐富，這是一個發展規律。只是隸書追求樸茂，不宜以楷書提按筆法書寫，因為提按成分愈多，樸茂之氣就愈少。

四 轉折處形方而筆圓

隸書在字體上已完全脫離象形而成為方塊字，它將篆書圓轉筆劃變為方折，但隸書的轉折宜形方而筆圓。漢碑隸書轉折處皆方形轉折

不作頓駐，也有斷開分作兩筆書寫但轉後不必刻意以方切筆為之。而魏碑的轉折是提筆換鋒後重按斜向內折。唐楷的轉折，如褚顏字是用提筆暗渡換鋒，柳字則以兩次折鋒過換的方法。這些楷書轉折筆法，均不出現在隸書。

五 波挑

西漢後期隸書成熟，出現波挑，使筆法更加豐富。雖然東漢有很多碑刻以及刑徒墓葬磚都無明顯波挑，這是由於書刻簡率使然，但名碑皆有明顯波挑，也成為隸書一個重要特徵。波挑，起筆逆鋒，中截行筆稍提，至末尾重按，然後側鋒挑出，這是最常見的波挑寫法。也有的波挑起筆逆鋒，中截行筆不提起，末尾稍按，中鋒挑起，如《三老諱字忌日記》，一些椎鑿碑刻文字波挑多用此法。

總之，隸書用筆點畫「藏鋒逆入」，將鋒斂於點畫之中，免使筆尖鋒芒外露，但更重要的是取勢。如《曹全碑》橫畫起筆是實筆取勢，而《張遷碑》基本不著紙，或者著紙後筆鋒迅速鋪開，因此，兩碑橫畫起筆處的形狀有所不同。行筆在豎鋒運行的基礎上，靠臂肘提筆運行，不是將筆毛橫倒在紙上平拖。

三 隸書的基本筆劃

隸書從篆書演變而來，對篆書原有線條，即曲線、弧線、半圓形

線條改為直筆、曲筆或折筆；並從中分化出點、橫、豎、撇、捺、鉤、折等基本筆劃。隸書把篆書原本連綿的線條折斷，揚棄隨體詰屈的蜿蜒形態。新產生的筆劃組合更加富於藝術性，便於快捷書寫。下麵以《禮器碑》、《曹全碑》、《張遷碑》、《石門頌》為例分析隸書的基本筆劃和特點。

一 點（截線成點）

點在隸書中形態豐富，勢態多變。一般情況下，點的書寫很有規律，只要根據其所處的位置與方向，將其視為同方向筆劃的前段即可，這就是所謂的「截線成點」。如橫向點與橫畫起筆相類似，豎向點與豎畫起筆相類似，左下方向點與撇畫的起筆相類似，右下方向點與捺畫的起筆相類似。收筆根據需要或重或輕，或尖或鈍，或回鋒或露鋒。

圖 4.2-1 點的形態

根據傳統隸書點所呈現的形態，可大致歸納為圓點、方點、重點、輕點、線狀點、帶鉤點、下沉點、上浮點及平點、豎點、斜點、上挑點等。（圖 4.2-1）

點在隸書中處於相對輔助地位，但其豐富變化卻給靜態的字體增

添了生動靈活氣息。所謂「畫龍點睛」就指點的重要性。具體應用還必須注意：一點生動，兩點向背，三點呼應，四點連貫，多點參差。（圖 4.2-2）

圖 4.2-2　點的組合

二 橫（橫分主次）

　　隸書橫畫按其形態可分為平畫、波畫兩種。波畫一般是一字主筆，古人用「一波三折」、「蠶頭雁尾」來形容其姿態美。一字之中不可重複出現波畫，古有「雁不雙飛，蠶不二設」之說。一字之中除波畫之外的橫畫均為平畫，相對波畫而言，平畫一般為次筆。（圖 4.2-3①）

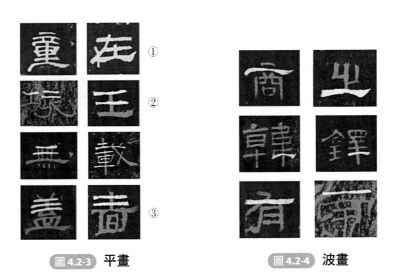

①

②

③

圖 4.2-3　平畫

圖 4.2-4　波畫

平畫大致有短平、長平、上弧、下弧、傾斜幾種。（圖 4.2-3②）平畫又分方筆、圓筆兩類。（圖 4.2-3③）平畫書寫應把握「藏頭、護尾、盈中」三個要素，實際是篆法的延續。藏頭不可拘泥，或實藏或虛藏，均須靈活。護尾用筆亦不可繁悶，或簡約回鋒，或斬釘截鐵。

波畫大致有長波（如「商、之」）、短波（如「韓、鐸」）、隱波（如「有、南」）幾種（圖 4.2-4）。「隱波」是指本該是波畫，但將波勢弱化。波畫書寫可分為四步：逆鋒重起，提筆徐進，下按鋪毫，駐筆簡出。逆鋒起筆也有正鋒逆折、上側鋒逆入、下側鋒逆入幾種技巧。逆鋒也有實逆和虛逆之別。起筆即蠶頭處的造型會在自覺或非自覺情況下，出現或方或圓、或尖或鈍、或曲或直的效果。

波畫的收尾即雁尾處理，應在統一的前提下表現其豐富的變化。或重或輕、或方或圓、或尖或鈍、或曲或直、或實或虛，均須追求自然靈動，不可板滯。（圖 4.2-5）

圖 4.2-5 波畫的收尾

三 豎（豎畫立身）

豎畫在一個字中起著立身作用，是一個字的骨架。豎畫根據其所處位置不同，大約有兩種狀態：一是中間位置的豎畫；二是中豎之外的其他豎畫。

中間位置的豎畫，又分為上下貫通的豎畫和半通豎畫，一般要求挺健有力。起收筆如同隸書中的平橫，只是方向變垂直而已。行筆中鋒，但力避平滑板滯，須偶帶曲意，以表現勁健內斂與靈動自然。筆鋒引至末端，借勢提鋒回彈，正所謂「無垂不縮，無往不收」，但不可過分刻畫。中豎起收處造型豐富多變，但風格必須統一。（圖 4.2-6）

圖 4.2-6 中間位置的豎畫

中豎之外的其他豎畫，作為字勢調節，勢態多變，或起收有別，或長短有變，或直中有曲，或取欹側之勢，但不可過分搖擺。若兩豎並立，或相向，或相背，或相依，不可呆滯。（圖 4.2-7）

圖 4.2-7 其他豎畫

四 撇（撇畫生姿）

撇是從篆書左行筆劃分化出來，隸書的撇和捺因都有挑法，也被認為是隸書的波畫。撇畫是向左下方伸展，有時與向右下方拓展的捺畫相呼應，形成分張外拓之勢，是隸書最具特徵的筆劃之一，在隸書

中撇畫經常起到調整字勢姿態的作用。撇畫從形態上可分為四種。
（圖 4.2-8）

　　1. 短撇，有順寫、逆寫不同，形狀如點畫，或起筆輕收筆重，
或起筆重收筆輕。

　　2. 直撇，有長短之分，也有起筆輕重、收筆輕重之分。

　　3. 彎撇，實為彎折撇，忌用畫圓弧的筆勢運行。每遇轉折處，
須依形換鋒借勢下行，儘量澀行，注意筆劃的起伏變化，使之俊逸而
堅實。

　　4. 長撇，動作弧度大，勢也顯著，常為一字之主筆，須使轉層
次分明，忌滑行運筆。撇畫起筆根據情況有藏有露，有輕有重，收筆
則有方、圓、曲、直、尖、鈍、藏、露之別。然露鋒不可放縱，藏鋒
不可拘泥。

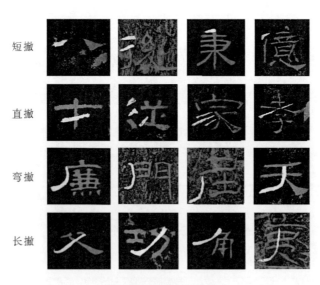

圖 4.2-8　撇畫的形態

五 捺（捺畫出彩）

　　捺是從篆書右行曲線和直線筆劃分化而來。起筆逆入或順入，筆鋒向右下方運行並加力，使筆的副毫逐漸鋪開，然後頓筆聚毫向上挑出，回鋒或出鋒。捺的寫法與波畫近似，如「大」字的捺腳只是行筆向右下方，但收筆要向右上方提，是波畫的變化手法，也同樣是一字的高潮和強音，處理好此筆可增加字的神采。捺畫多在一字之末，略帶誇張的捺筆仍需保持一字整體的平穩和諧，過分的誇張和上翹是隸書常見陋習。（圖 4.2-9）

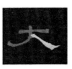

圖 4.2-9　捺畫舉例

　　捺與波橫收筆相同屬「雁尾」，是隸書的特色筆劃，勢向右下垂，波感明顯。捺從形態上可分為平捺、斜捺兩種（圖 4.2-10）。平捺用筆近似於波橫寫法；斜捺勢險，動中求靜。書寫捺時須判斷筆劃傾斜度和出鋒方向，不可過分造作其形。用筆忌斜滑而行或突然下按，可直接用絞轉之法，漸行漸粗於收筆處，輕駐調鋒，順手勢虛出。

平捺　

斜捺　

圖 4.2-10　捺畫的形態

捺畫起筆根據情況有藏有露，收筆則有方、圓、曲、直、尖、鈍、藏、露之分，但露鋒不可過於放縱，藏鋒也不能拘泥。（圖 4.2-11）。

圖 4.2-11　捺畫的起收變化

六 鈎（鈎似撇捺）

　　隸書中無鈎，凡鈎皆由折畫、撇畫及捺畫所取代，或可省略，這是隸書鈎畫的一大特徵。如「而」、「朱」等字，在隸書中鈎畫即可省去。其他各類鈎畫之寫法歸納如下：

　　戈鈎：如「伐」、「載」字，其戈鈎用筆如同捺法，起筆逆入，行筆由輕而重逐漸鋪毫，至末端駐筆向右上出鋒。

　　豎彎鈎：如「也」、「覽」字，鈎法也如同捺筆，只不過多出一豎一折筆而已。（圖 4.2-12）

圖 4.2-12　鈎畫字例一

心鉤：如「德」、「心」字，其鉤筆也同捺法。

豎鉤：如「於」、「字」字，書寫時豎至一定長度，轉動腕將筆鋒向左下推出，或輕提出鋒，恰如撇畫。

彎鉤：如「家」字，行筆先向右下再漸轉向左下，駐鋒收筆，其鉤法也同撇畫。（圖 4.2-13）

圖 4.2-13 鉤畫字例二

七 折（折筆多變）

折是由篆書到隸變後所產生的複合筆劃，是把篆書的弧形曲線拉直後轉折而成。筆鋒在運行時出現折點，形成多種筆劃的轉接相連，出現多種形態的折畫。折畫因分成兩筆或數筆書寫，接搭和轉折之處要見接筆或轉筆痕跡，但筆勢要連貫。折角處寫法是先作直畫，到轉折處略提筆換鋒再下按行筆，書寫熟練一般只是隨筆勢微駐即行。意態各別的折畫是隸書風格構成的重要因素，也是改變和發展篆書的又一個主要特徵，還是隸楷用筆的一個顯著區別。因此，對折畫的分析研究也是把握作品藝術特性的要點之一。

根據結字的具體需要，折筆可分為方折與斜折有時還會出現圓折和曲折。斜折又分為內斜折、外斜折。具體用筆時有斷折和連折。斷折須注意筆斷意連，不可出現生硬圭角。連折時須注意筆鋒的轉換及

圓轉處的力感。（圖 4.2-14）書寫折筆時，筆鋒要有借勢換鋒的技巧，使交接口筆意清楚，堅實中帶靈動。折筆從篆書而來，用筆又不同於篆書。首先，篆書有轉而無折，隸書有折而無轉，書寫時忌順腕圓轉而使筆劃有滑轉之嫌，宜採用提筆換鋒澀行之法，保持線質的堅與澀；其次，用筆忌用下按重頓，使方折口成為斜下的圭角形，避免形成與楷法相混淆之弊，可用換鋒提轉克服。

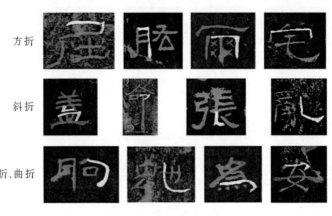

方折　　斜折　　圓折、曲折

圖 4.2-14　折畫的形態

　　隸書點、橫、豎、撇、捺為單一筆劃，鉤、折為複合筆劃，這兩類構成其基本但不可能包括一切隸書筆劃。隸書筆劃的俯仰開合極富變化，有篆書筆劃之遺存，也有楷書筆劃之雛形。作為藝術應遵循「規則中求變化，變化中求生動」的書寫原理，任何技法都不能拘泥，而應隨時隨勢作適當調整，方可將「死技法」化為活技巧。清代隸書的成就，正是熟練地掌握和靈活運用了每一種技巧。

四 篆書筆法與隸書筆法

一 篆書筆法影響著隸書筆法

隸書是在篆書基礎上發展而來，有著長時間的萌生、發展和成熟過程。篆書在秦漢一直被視為「正體」，用於莊重場合，如漢碑額多用篆書，象徵權力的官印也用篆書，古人又有取法乎上的思維習慣，故篆書對隸書的影響不言而喻。

雖然方筆是隸書筆劃最典型的特徵之一，但漢隸仍以方圓兼備為主，純用方筆的漢隸幾乎不存在，即使以方筆名世的《張遷碑》也如此，而以圓筆為主的《曹全碑》、《朝侯小子殘碑》等更需中鋒篆法才不致用筆薄弱。漢隸中幾乎純用中鋒筆法的是摩崖類隸書，也許其中也有方筆，但因歲月風雨的磨蝕已被消失殆盡，只留下略見起伏變化渾厚華滋的筆劃，如《石門頌》、《西狹頌》、《甫閣頌》等著名摩崖石刻，不強調特有的波磔起伏，也不誇張筆劃的粗細變化，卻有隸書特有的筆勢和結構。可見，掌握中鋒篆法，就能很好表現隸書風采，否則用筆易扁軟無力。

篆書對隸書筆法的影響，還體現在用筆轉折上。篆書筆劃的連接是以「轉」為主，讓人看不出筆劃起止為上乘，而隸書在書寫快捷原則下，除了用筆取方勢外，筆劃連接處多採用「折」法。這就是姚孟起《字學憶參》所稱的「由篆而隸，一畫分作數畫，是由合而分；由真而草，數畫並作一畫，是由分而合」，這一合一分，一分一合就體現了字體演變。古人稱篆法是外拓，隸法是內厭，外拓以轉為主，內

厭以折為主，外拓多氣勢雄強，內厭則以剛健流美為勝。也有不少漢隸尤其摩崖在折筆時採用轉筆方法，筆劃靈動飄逸，如《石門頌》「萬」字，下部就採用轉筆，從左至右再向下一氣呵成；「格」字的口部卻使用了折筆，橫、豎兩筆呈現直角形狀，分兩筆完成。

古人常說「取法乎上」，在隸書臨摹學習中，採用中鋒篆法，就能給人以高古之感。也有書家甚至刻意避開隸書的波磔類筆劃，中鋒揮運書寫隸書，如清代被稱「集分書之大成」的伊秉綬、何紹基等人。

三 隸書豐富和發展了篆書筆法

篆書是圓轉線條粗細劃一，轉折處也要渾圓而無棱角，筆尖在運行過程中始終保持在點畫中間，即「中鋒」；而隸書因有一波三折的蠶頭雁尾和撇、捺上挑出鋒寫法，筆劃粗細不一，用筆就有別於篆書。篆書運筆速度和輕重較為一致，筆尖容易保持在字畫中間；而隸書運筆時出現疾徐遲速和提按頓挫等方法，筆尖就不能始終保持在筆劃的中線運動，有時偏於點畫一側，副毫斜鋪紙上就出現側鋒。隸書由於運用中鋒和側鋒書寫，即產生圓筆和方筆兩種不同形式。圓筆是隸書保留篆書筆法，而方筆則是隸書的創新筆法。通常所說「篆尚圓，隸尚方」並非全指隸書用方筆，也包括形體的方正。漢人簡牘帛書墨跡，就體現中、側鋒並用筆法。但一些漢碑帶棱角的刀斬斧齊方筆法，多是鐫碑時刀刻所造成的效果，用毛筆很難書寫，除非有意描摹才行。

隸書用筆還有藏、露鋒兩種。漢簡墨跡筆鋒的藏露十分明顯，而碑刻因漫漶不清，筆劃模糊鋒芒不顯，過去常有人誤以為隸書筆筆藏鋒，這其實是一種誤解。隸書用筆也講究疾、澀。疾不單指行筆的快速，主要指筆勢的輕健和流暢，一般隸書的轉折和挑腳也多用疾筆，可避免凝滯，不會由於墨洇而臃腫。澀指筆在濡墨著紙後，筆與紙因摩擦而產生阻力，筆在運行中有遲重之感，藉以增加筆劃力度。有人過多注重澀筆，用力過度就會出現顫抖筆劃成為習氣。清人馮班在《鈍吟書要》說：「漢人分書多剝蝕，今之昧於分書者，多學碑上字，作剝蝕之狀，可笑也。」這種剝蝕之狀，有如鋸齒，就是不正確運用澀筆的結果。隸書運筆掌握好疾、澀，達到「疾而不速」、「留而不滯」，就能避免飄浮流滑、做作板滯等不良習氣。

五　隸書的筆鋒形態

　　筆法是書法第一核心要素。歷代精美書法輾轉流傳，多因筆法精妙而有新意。所謂筆法，也指點畫所體現的法度，這正是中國書法之所以成為藝術的主要原因。筆法包括四個要素：力度、厚度、靈活度、準確度。它既是書法的基本語言，也是書法藝術的根本性所在。可以說，書法用筆即筆法最容易也最難，最簡單也最複雜，是開端也是歸宿，有限中存在著無限。筆鋒是筆法的物質基礎，所謂「筆鋒形態」即指筆鋒運動的形態，包括筆鋒進入、離開紙的位置，入紙和離開紙面的角度，筆鋒運動軌跡等。

▇ 筆鋒入紙形態

1. 藏鋒

藏鋒又稱「裹鋒」、「圓鋒」，即「逆鋒」。分「實逆」和「虛逆」，或稱「實藏」和「虛藏」。實逆用筆較為遲緩，可適當控制鋪毫分寸，較為理性地表現起筆的造型。虛逆一般在相對較為熟練的前提下，以比較迅疾的速度使筆鋒在落紙瞬間自然回彈，多有意趣效果。作為初學應從實逆練習，起筆時，欲右先左，欲下先上，不露筆尖鋒穎，筆劃較渾圓。隸書多要求藏鋒，以追求線條古拙，筆力內斂。

2. 露鋒

露鋒又稱「尖鋒」，指筆鋒尖筆直入，流露鋒穎痕跡，一般多在行草中出現。隸書多用藏鋒書寫，但在創作當中，有時為使前後筆劃氣息通達，也採用露鋒承接。藏、露鋒是為表現作品意境、情調需要所採取的不同手段。從審美角度看，藏鋒更為沉著、含蓄與渾樸。

▇ 筆鋒運行軌跡

1. 中鋒與側鋒

中鋒行筆是鋒穎在運行過程中，筆鋒始終處於點畫中間，線條圓渾而有質感。中鋒與側鋒相對應，是筆法的根本。行筆鋒開毫平，避免鋒芒外露，也被歷代書法家奉為圭臬。笪重光在《書筏》中說：「能運中鋒，雖敗筆圓；不會中鋒，即佳穎亦劣。」中鋒用筆主要解決線條的筋骨，也是體現立體感的關鍵。側鋒，也稱偏鋒、斜鋒，指

筆尖傾於點畫一端，使線條出現筆尖著紙運行處墨色較濃，筆腹著紙處墨色較淡，或筆尖運行處整齊筆直，筆腹運動處枯澀不均呈鋸齒狀的效果。清朱和羹《臨池心解》稱：「正鋒取勁，側筆取妍。王羲之書《蘭亭》，取妍處時帶側筆。」這種筆法最初在隸書向楷書演變時形成，使方筆字體增添瀟灑妍美神情。

隸書由篆書演變，仍沿用中鋒運筆而氣息高古。對於中、側鋒該如何相互使用，明豐坊《書訣》說：「分書以下，正鋒居八，側鋒居二，篆則一毫不可側也。」可見，側鋒對中鋒運行有調節和補充作用，無法獨立運用于筆劃全過程。所謂中鋒立骨，側鋒取妍，也是強調這種正側互補作用。如一筆劃到轉折處，通常側鋒轉折後換成中鋒運行，故常以側鋒取勢、取姿。

2. 提筆與按筆

用筆技巧，提和按既對立又緊密相連，是處理各類筆劃起伏變化的關鍵。筆劃提筆用按法，按筆則用提法，能克服輕滑、墨滯之弊。提有兩種，一是筆尖向上提起而使之離開紙面作下引動作，形成筆斷意連之勢；二是筆尖仍停留在紙面作提行動作，形成意猶未盡之狀。這是實提與虛提之別，目的都是為了線條的靈活性。按筆與提動作正好相反，有筆鋒下按之勢，使著墨處出現粗壯之感，與提筆形成鮮明的粗細對比。

提和按在虛實關係中，同樣是互為相生相合的補充。單用提法容易使筆劃產生輕、滑、飄之弊，單用按法則造成筆劃因用力過重或出現墨色停滯毛病。提須有按的意識才能使提處沉著凝重；按的時候，

必須用提法補充，使筆劃在粗壯中見虛靈通透之氣。

3. 方折與圓轉

書法用筆以方為折，以圓為轉。轉筆是隸書折筆的變化。折筆是直畫寫到轉折處，提筆換鋒，改變方向後行筆；轉筆則是在直畫轉角處通過筆鋒轉向，在不停頓的行筆過程中完成，方意圓勢互相參用。筆鋒運行過程中，線條改變方向時，筆鋒保持中鋒謂之轉筆，也叫圓筆。與轉筆相對，筆鋒運行中，斷然折筆異向，呈現明顯圭角，謂之折筆。隸書用筆方圓兼備，轉折兼施。方者二線相交處呈方狀，棱角分明，具有峻利勁峭雄強之感。方筆翻折之法則在隸書中最為常見，實際是側鋒借勢落筆，行筆時又迅速調轉至中鋒運行，使筆劃在峻峭中見渾厚，棱角外露中又見骨力內斂。方筆具有逆切、順翻特點，有「折」之筆意。運筆時無論筆鋒如何鋪展，均須提中帶按，故側鋒在方筆中的起、收、折、鉤處既借勢下筆，又起著換鋒運行作用。方筆無論其形狀如何，都要筆鋒內斂，忌露鋒切入，失去高古蘊藉。

隸書中鋒圓轉用筆上承篆書，指順勢絞轉呈圓弧狀，使鋒芒包裹於點畫之中，筋骨內含，形成圓滿舒展特徵。清朱履貞《書學捷要》說：「用筆旋轉空中作勢是也。圓出臂腕，字之筋也。」方筆以側鋒借勢出現方角，圓筆則以中鋒使轉出現圓轉之意。一剛一柔，一陰一陽，故方有外拓之氣勢，圓有內厭之蘊藉。純用方筆或圓筆者簡易單調，也為歷代書家所不倡。隸書或以圓為主參以方筆，或以方為主間入圓意，剛柔並濟，陰陽相合。

4. 絞轉用筆

絞轉也稱絞鋒，是隸書一種較為特殊的用筆方法。在手腕作用下，運筆時手背、手心以及虎口三者相互配合順勢轉動，使手勢按筆劃方位進行順轉而行，結合手指在運行中撚管絞鋒而成。其源同出於篆法的圓筆轉鋒。康有為《廣藝舟雙楫》說：「圓筆用絞，方筆用翻。圓筆不絞則痿，方筆不翻則滯。」隸書絞轉一法用筆迅猛，動作幅度較大，需同時運用到手指、手腕。因動作較大，也常用于一字主筆。結合墨色將要幹時使用，鋒毫絞動有如麻繩絞集，線條充實飽滿，立體感強。

隸書結體原則

　　漢字是由篆、隸、楷順序演變而來的，其結體有承上啟下關係，初學者容易忽略這些內在聯繫。由於楷書影響較深，臨摹隸書常以楷法入隸，如趙孟頫也是楷法隸形，特別在落筆與轉折處楷法更為明顯。隸書是在篆書點畫基礎上產生波磔，字形與篆書取縱勢不同而呈左右舒展的橫勢，落筆逆入平出。楷書簡化了隸書用筆，以側鋒取勢，所以隸書橫畫如水準，楷書橫畫則呈左低右高之斜勢。趙孟頫曾說「結字因時相傳」，即字的結體因時因人而異，會在約定俗成前提下千姿萬態，即使同樣是隸書，風格又各具面貌。所以，隸書秉承篆書特點加以創新變化並遺有篆籀規則，如重心平穩、橫平豎直、左右均衡等。同時隸書又形成自己的特點，如左右舒展、橫勢宕逸、收放有致、參差錯落等結體原則。

一　隸書的字形結構

　　隸書的字形結構，即間架結構，又稱結體或小章法。是將形態各異的點畫，按照一定的法則，聚點畫為字形的組合方式。蔡邕《九

勢》雲：「夫書肇于自然，自然既立，陰陽生焉；陰陽既生，形勢出矣。」形勢是由形態多變的點畫，按欹正、疏密、參差、迎讓等原則所產生的字形態勢。隸書結鉤分為獨體字和合體字兩種，獨體字筆劃較少，講求均勻。合體字是由兩個或兩個以上獨體字或偏旁部首組合而成的，結構複雜。隸書結體的重點是合體字。

隸書結構從總體看，由於注重「分背之勢」，因而結字形體多取扁方。一方面順應「波畫」、「掠筆」的展勢，並使之誇張的同時重心穩定；另一方面也考慮有較美的構成，這就規定了「雁不雙飛」及「左分右背」原則。由於隸書中主筆的存在，常使重心偏移而不處中心位置，這一點，楷書中很少，所以我們在書寫及臨摹時，可以加重和延長這一主筆來造勢，當然，這並不適用於全部漢字。如主筆在合體字中便不能任意加重和延長，而需要考慮到左右和諧。所以，東漢碑刻都在筆劃上下工夫，多呈「弧」狀以避免結體板滯，既要呼應有變化，還要流動而挺拔。

一 獨體字

獨體字是不能再拆分出兩個或多個偏旁的漢字，由一畫或幾畫組成，大多是象形和指事字，古稱「獨體為文，合體為字」。如「曰」、「日」、「月」「牛」、「羊」等均是獨體字；「林」、「祥」、「明」、「期」等均是合體字。獨體字的筆劃雖然較少，但結體較難，字形重心難於安排，用筆宜肥使其緊密。完全對稱的字，重心平穩，左右均衡，字形易於端正；不對稱的字，主筆平穩即可，如「升」、「人」等字。

三 合體字

合體字是由兩個或多個偏旁組成的漢字，主要有三種結構類型：一是左右排列，二是上下重疊，三是內外包圍。

左右結構是由左右偏旁橫向排列組成，在平穩前提下，多左收右放或右斂左松，舒展自如，飄逸靈動。上下結構是由上下偏旁縱向疊加而成，重心平穩，多上收下放有端莊肅穆之象，但要注意左右舒展，不違隸書扁方取勢。包圍結構的字可分為包圍和半包圍兩種。包圍即四面圍包，或密不透風或筆斷意連。半包圍種類較多，上包下者，形如天覆，如寶蓋頭的字，俯瞰包容下者；下包上者，誠如地載，如「幽」字；左包右者，如「造」、「遂」、「厲」等字；右包左者，如「司」、「旬」等字。包裹之勢要以端方而流利為貴，即端莊方正，靜中寓動，平中見奇，如「國」、「四」等字。

二 隸書結構的特點

隸書改變篆法即隸變之後，偏旁、結構都發生了巨大變革。由於隸書減去篆書部分形體，結構由繁複而簡單，又截斷小篆過長的上引下垂筆劃，形成隸書方正形狀，基本奠定方塊漢字的基礎。左伸右展，分張外拓的波磔筆劃，也使隸書由小篆縱勢逐漸轉向橫勢，字形扁平，就造成隸書中宮緊密，重心居中（不像小篆的重心偏高或偏低），形體緊密特點，特徵如下：（圖 4.3-1）

①　②　③　④

圖4.3-1 隸書結構舉例

1. 橫平豎直，靜中寓動。①
2. 橫向取勢，收放有致。②
3. 因字立形，態勢多變。③
4. 點畫迎讓，參差錯落。④

　　隸書結體風格多樣，實用性與藝術性兼備，具有旺盛的藝術生命力。它上承篆籀，下啟楷則。藏鋒、中鋒用筆，承接篆書筆意；主筆收筆處多為捺角出鋒，開啟楷書規則。在筆勢上重心穩定，左右舒展取橫勢。總之，具有平正和變化的特點。

隸書結體方法

　　隸書結字多取端穩平正，但切忌呆板，要靜中求動，平中求奇。結字具有兩重性：一方面點畫組合是整體，有一定法度；另一方面，結字又是章法的組成元素，是局部，局部要服從整體，應在不違背法則前提下根據需要靈活變化。初學者在此容易出現問題，正如尼采曾說：「生命僵死之處，必有法則堆積。」筆劃均衡、比例適當、疏密得宜、顧盼呼應，字才能美觀勻稱，整體和諧，這也是隸書結體的方法。總之，隸書結體應在平正原則下，進行動態處理。下麵以《禮器碑》、《曹全碑》、《張遷碑》、《石門頌》為例對隸書結構進行分析。

一　平正處理

　　隸書傳承了篆書穩重特點，即橫平豎直、左舒右展、重心平穩。講究端莊又不圍於「端莊」，如《石門頌》結體宕逸，筆勢跳躍性強，難覓典雅秀美之態卻仍然穩妥；《禮器碑》結體秀雅，但疏朗透氣，虛實結合，極具飛動之勢；《史晨碑》、《曹全碑》結體端莊典

雅，法度謹嚴，無懈可擊，靈動自然堪稱經典。

　　隸書屬於靜態字體，平正勻稱是最基本的審美原則。平正是感覺上的端正，並非絕對的水準與板正；勻稱則指筆劃相對平均分配與基本對稱，不是絕對的平分與完全對等。平正勻稱最忌板滯，一字之中筆劃輕重、正斜應達到重心平衡，整體和諧。

一 橫平豎直（相對）

　　橫平豎直是隸書結體的基礎，從篆書而來。但橫平豎直是相對的。與楷書相比，隸書橫畫除波筆外均作水準狀，起、收筆也沒有楷書的方起圓收和較明顯的提按頓挫之跡，只作藏頭護尾不露圭角形態，被稱為「篆書筆法」。多筆橫畫也都作水準狀，間距勻稱，在突出主筆前提下，長短和俯仰參差變化比較隱晦，構成隸書筆意含蓄凝練古樸靜穆的整體風格。豎畫都作垂直狀，

圖 4.4-1 橫平豎直

保持方塊字結構的平正和穩定。豎畫一般直而短促，也決定了漢隸整體結構為扁平舒展。由於筆意含蓄內斂，豎畫收筆並不具備楷書懸針和垂露的明顯差別，只見回鋒的典重和簡截，這是隸書保留篆書用筆

的體現。橫平豎直的轉折處，多折筆直下，不作楷書欹側取勢或方折斜角的轉折之跡。（圖 4.4-1）

二 左右對稱（基本）

篆書講究對稱，楷書講究參差，而隸書介乎其間講究整齊。許多在楷書不宜出現的形式，卻在隸書結構中常見。如隸書凡數筆平行筆劃，一般不作長短參差變化，或者長短一樣，或由短到長、由長到短遞增和遞減，呈梯形，具有左右對稱的效果。但這種對稱是基本的對稱，並非絕對（圖 4.4-2）。

圖 4.4-2　左右對稱

1. 勻稱均衡

勻稱均衡，指字中筆劃、字裡行間的布白要對稱平衡，上下合宜、左右舒展、內外相配，它是字形平正的基本條件。隸書源於篆書，勻稱均衡指字中筆劃、字裡行間的布白對稱性強，穩定性好，有靜態美，靜中寓動，正奇相融。成熟的東漢碑刻講求勻整之美，這與「平、直、密」緊密相關，同時也追求結體舒展和活潑。隸書筆劃要突出重點的主筆，各部件中平行筆劃追求長短基本一致，間距勻稱，粗細相近，構成整體風格平實穩定。

漢字篆、隸、楷規範的結構，都遵循上實下虛的基本規律。隸書以其平直、緊密、匀整成為具有穩定感的書體，其靜穆森嚴廟堂氣象成為民族傳統文化的表徵，加上相對於篆書釋讀較容易，使隸書和六朝碑刻等成為歷代書家在莊重宏麗環境中最喜歡選用創作形式之一。

2. 左舒右展

隸書呈左右舒展體勢，其上下緊密收斂，撇捺向外伸展，形成扁闊分馳特點，具有對稱之勢。隸書長撇，在向左行筆後作回鋒收筆，以保持其筆勢回溯。掠鉤以及雙人豎，向左取勢，筆勢飛動，重心安穩，展蹙有姿。向右行筆的長捺作飽滿而著力的發勢，形成各個獨立結體的高潮，捺筆也就成為隸書構成的重點，是一字中的主筆與向左下撇勢筆劃形成勢的對稱。如果說把撇畫的收筆視作蠶頭，把捺畫的捺筆視作雁尾，那麼相交或相對的兩筆正如「蠶頭雁尾」的橫畫，也具對稱之妙。

比較各漢碑的捺筆可謂曲盡其妙，同一作品的捺筆也適時而變。如果把撇捺之外的其他筆劃都寫得鬆散或填滿空間，作為主筆就只能勉為其難，一字的展勢就變為壓抑局促。

3. 向背分明

左右結構的字，兩邊皆向內，為相向；左右背靠背，兩邊皆向外，為相背；左右兩邊既不向內，又不向外，並排而置，為相並。以上三者皆有對稱之勢。此外，左右一邊向內，一邊向外，方向相同，為相順也叫相助。四者各有體勢，不可含糊。相向，左右向內，兩邊伸展，既要互相穿插，又要善於回避，以「向不相礙」為准。相背，

左右向外，但相距勿遠，要血脈相連，彼此呼應，以「背不脫離」為法。相順，左右方向一致，順勢排列，雖非對稱但亦有對稱之意。相並，看似左右雷同，實則各有姿態，力求平穩而生動，不重複，有變化。

三 重心平穩（感覺）

構成一個字的主要筆劃，好比人之軀幹。字之點畫有賓主，猶房屋之有棟樑。主筆多少為決定字之重心的關鍵。主筆，即一字中分量最重的筆劃，主宰整個字的重心。主筆寫正，寫穩，字形易於平穩。有的橫為主筆，有的豎為主筆，有的撇為主筆，有的捺為主筆，也有的鉤為主筆。隸書本無鉤，多變化為豎畫、撇畫、轉折或捺畫等。（圖 4.4-3）

圖 4.4-3 重心平穩

二 動態處理

隸書字形古拙，氣象質樸，隨字意變不可強求，有意求變反不自然。結體既要平正端莊，還要點畫呼應氣勢連貫，生動變化，才不至於千字一面，拘謹板滯。追求平正相對而言比較容易把握，這是人的本能意識在起作用。作為藝術創作要以神采為上，過分平正和勻稱則

顯得生硬與呆板，必須有效體現字態生動與靈活。古人書皆以奇宕為主，絕無平正之勻態，但過分追求險絕會造成重心失衡甚至整體混亂，讓人難以接受。因此，動態處理要把握好「度」，即「靜中有動，動中有靜」。動態處理大致有以下三種手段：

一 欹側取勢

　　隸書追求的動態處理，是統一中的變化之美，反之刻板，字字雷同。因為漢碑結體平正，用筆法度嚴謹，其裝飾意味容易導致美術化傾向。強調變化的欹側取勢就是要求在法度中保留率真和抒情意趣，其藝術性正是相對於美術化傾向的一種抗衡。

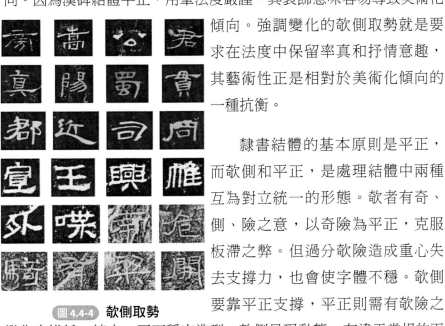

圖 4.4-4 欹側取勢

　　隸書結體的基本原則是平正，而欹側和平正，是處理結體中兩種互為對立統一的形態。欹者有奇、側、險之意，以奇險為平正，克服板滯之弊。但過分欹險造成重心失去支撐力，也會使字體不穩。欹側要靠平正支撐，平正則需有欹險之變化來烘托。總之，平正穩定造型，欹側呈現動態。有違于常規的平正方稱「奇」、「險」，多為書者的巧妙之筆。其逸意、奇姿既符合法度，又出乎法度，是一種膽識與能力的轉化和體現。（圖 4.4-4）

🔲 參差錯落

隸書的各個偏旁均能獨立存在，這是從篆書獨立偏旁演變而來，可以自成格局並得以平衡。如「林」、「作」字的左右偏旁，分開均能獨立存在而不敧斜。「饗」字的上下幾部分也能獨立存在，並且各部分保持成一個字就更顯穩重。所以，隸書偏旁既要獨立成形，又要錯落有致而富於變化。

圖 4.4-5 參差錯落

結體中的參差錯落，是一種有違於常規字形的表現手法，也是書家才情意趣的體現。其有兩種表現方式：一是通過對偏旁或部件進行有意調整，用開合、疏密、斜正進行對比，而呈現巧趣；二是通過對偏旁或部件有意改變，或大小，或伸縮，或錯位，使其在明顯形體對比中產生妙趣。這是一種在法度之外盡求個性的表現，但法度之外的變，最終還要歸於法度之中。清包世臣《藝舟雙楫》對此有奇妙的比喻，他說：「翁攜幼孫行，長短參差，而情意真摯，痛癢相關。」此所謂痛癢相關是指血脈相連，顧盼有情。（圖4.4-5）

三 以曲破直

隸書結體以平正為準則，而結體的平正需要靠斜畫或彎筆進行調節，方顯得穩健與靈動。因此，關注斜彎筆劃的排列，對於認識隸書結體中的巧妙和靈動大有裨益，也是理解各碑「個性」的重要切入點。所以，隸書對一些過於平正的結字，用曲筆破其平直，可有效解決板滯之弊。然而在用「曲」過程中，一要謹慎，避免見直則曲；二要注意對比關係，既要有曲動處，又要有挺拔處；三要注意呼應關係，不可突兀；四要注意曲線的的方向，以求生動與和諧。（圖 4.4-6）

圖 4.4-6 以曲破直

三 綜合處理

一 空間分割

清代包世臣《藝舟雙楫》中說：「字畫疏處可以走馬，密處不使通風，常計白以當黑，奇趣乃出。」此語即是對一字乃至整篇空間布白關係處理的生動描述。空間分割包括字內空間與字外空間，它們又分別包括相對均勻分割和不均勻分割。

1. 字內空間與字外空間相對均勻分割

此種分割使得字內空間相對比較勻稱，比較有條理，這是構成平正結體的前提之一。但也應注意不可過於平分，以免板滯。此外，須要注意的是，有些字看似不平均分割，實則是感覺上很勻稱的處理。（圖 4.4-7）

圖 4.4-7 均勻分割

2. 字內空間與字外空間不均勻分割

此種分割構成活躍生動的空間塊面，是對平正結體的一種豐富和變化手段，是書法藝術創作的重要原則。當然，不規則分割應避免反差過大而出現怪誕，應把握好度（圖 4.4-8）。此外，需要注意的是，有些字看似平分分割，實則是打破了其自身的勻稱，轉換成了不勻稱分割，相反增加了構成的情趣與生動。

圖 4.4-8 不均勻分割

三 聚散開合

聚散是指結字中筆劃具有向心力或放射狀之排列，是變化中的排列，也是排列中的變化。它包含聚散之變、輕重之變、長短之變、藏露之變等，具有較強的視覺效果（圖 4.4-9）。結字的聚點通常有明聚點和暗聚點。明聚點是直接通過筆劃的接觸或交叉形成聚點，暗聚點則是通過筆劃的凝聚之勢產生想像中的聚點。

開合是指字中偏旁部首間的遠近關係處理。有的全開，有的全合，有的開中有合，有的合中有開。在左右結構中，緊密靠攏、合攏者多，左右疏離者少，即使全開之結字也並非絕無聯繫（圖 4.4-10）。結體的開合除自身疏密調整外，重在對作品中相同或相仿結字作變化處理，同時獲得新的意趣。

圖 4.4-9 聚散

圖 4.4-10 開合

三 穿插迎讓

　　所謂穿插，乃避實就虛也。在結字中，有穿插就有避讓。歐陽詢《三十六法》中有語：「字之左右，或多或少，須彼此相讓，方為盡善。」其實，不僅左右關係，上下關係、裡外關係等也存在相互間的避讓。避讓的目的是為了調整疏密，避免衝突，達到和諧。（圖 4.4-11）

圖 4.4-11 穿插

　　所謂迎讓，即迎中有讓。迎實際上有相對、相向、相應的關係。歐陽詢《三十六法》中有「朝揖」一法，「揖」，作揖，拱手相向。這種關係，不是離合關係，是迎合關係。但相迎不可相撞。如左半部向內或向外傾斜，右半部須有所回應。或呈「/與\吖」的關係，或呈「\與/」的關係，以取得整體上的平衡。這在行書中表現得較為突

圖 4.4-12 迎讓

出，隸書中雖不十分明顯，但必須有這種意識，在日後隸書創作中若能靈活運用，則可避免呆板之弊。（圖 4.4-12）

有時迎讓很難分清，如《石門頌》中的「勒」，前部分沒讓，後部分也並未利用穿插手法，而是直接迎上去，但沒有碰撞，實質上也

是讓了一步。類似這種情況很多，再如《石門頌》中「推」字，右上撇畫既未穿插也未避讓，而是迎中有讓。（圖 4.4-13）

圖 4.4-13 勒、推

四 斂收縱放

斂即收，縱即放。隸書結字的收與放有三種情況，一種是中收外放，另一種是外收中放，還有一種是收放適中。所謂中收外放，是指結字中間部分比較緊密，左右比較開張舒放，形成內緊外松的體勢，如《曹全碑》（圖 4.4-14）。所謂外收中放，是指結字中間部分比較寬綽，體形盡力外張，盡可能將點畫分佈或收在字形的周邊，形成外緊內松的體勢，如《張遷碑》（圖 4.4-15）。無論是中收外放或是外收中放，處理適度均可表現出大氣與豪放。但兩種大氣與豪放效果的表現形式有所不同，一種是縱橫揮運之豪放，一種是胸懷寬博之大氣。收放適中即是介於它們二者之間，是一種中庸的表現。

中收外放型須注意多收少放，收放適度。過於誇張點畫的外放會造成中宮拘謹之感，更顯小氣，《曹全碑》即是中收外放型結字的典範代表。外收中放型也須注意不可過分刻意，若收之過於整或放之過

於空洞均與真正的大氣相違背，《張遷碑》即是外收中放型結字的典範代表。《禮器碑》（圖 4.4-16）、《石門頌》（圖 4.4-17）兼具二者之特點，既結體寬博，又點畫舒展，可以說是融中收外放與外放中收為一體的代表。

圖 4.4-14 《曹全碑》

圖 4.4-15 《張遷碑》

圖 4.4-16 《禮器碑》

圖 4.4-17 《石門頌》

五 靈變避同

漢字是由許多筆劃組合而成的，一個字中經常有許多筆劃形狀或勢態相同或相近，為避免重複，須在造型上追求變化，從而達到「和而不同」的藝術效果。

1. 變筆劃外形：變換起收造型，變換筆劃輕重。（圖 4.4-18）
2. 變筆劃類型：變點為線，變線為點。（圖 4.4-19）

圖 4.4-18 變筆劃外形

圖 4.4-19 變筆劃類型

3 變筆劃方向：變斜為平，變平為斜，變垂為斜，變斜為垂。（圖 4.4-20）

4 變筆劃曲直：變直為曲、變曲為直。（圖 4.4-21）

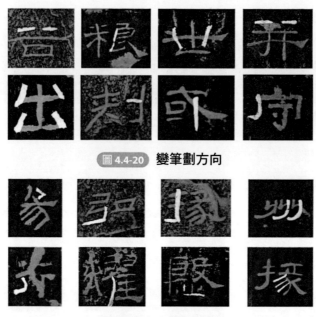

圖 4.4-20 變筆劃方向

圖 4.4-21 變筆劃曲直

六 一字多態

　　古代書論中強調「守中求變」，守是在遵循古法過程中法源清正，變則需要發揮書家的創造能力。一般情況下，在一件作品中若出現兩個或兩個以上相同的字時，應該在風格和諧統一的前提下尋求變化。此外，在不同的作品中，由於受周邊環境的影響，有些字也必須變換處理方法在達到變化與和諧的目的。

　　求變的方法有許多，或變換點畫的態勢，或變換部首的位置，或變換部首的大小，或變換字體的形狀，或以篆法入隸，或以他法改造，但須注意度的把握。（圖 4.4-22）

圖 4.4-22　一字多態

七　結字變異

隸書的結字大多從篆書演化而來，有一些約定俗成的寫法與後來楷書的習慣寫法不同，不可簡單地以楷書寫法來推導。以楷法寫隸，一來說明作者對傳統隸書缺乏研究，二來會影響作品的古意表現。

現將漢碑中一些常見的習慣處理方法歸納如下：

1. 減筆處理（圖 4.4-23）
2. 增筆處理（圖 4.4-24）

圖 4.4-23　減筆處理

圖 4.4-24　增筆處理

3. 點線互變（圖 4.4-25）

4. 篆法入隸（圖 4.4-26）

圖 4.4-25　點線互變

圖 4.4-26　篆法入隸

5. 偏旁混用（圖 4.4-27）

6. 部首移位（圖 4.4-28）

圖 4.4-27　偏旁混用

圖 4.4-28　部首移位

7. 上下串連（圖 4.4-29）

8. 形體變異（圖 4.4-30）

圖 4.4-29　上下串連

圖 4.4-30　形體變異

隸書章法

　　書法藝術有三個基本要素，筆法處於主導、核心地位，結體次之，章法居末。章法雖然名列第三，又不同與筆法、結體需要大量的技巧訓練，但視覺效果直接而感性。一件書法作品，首先進入我們視野的，不是用筆細緻或精到和結體嚴謹或奇麗，而是黑白塊面的切割、組合關係，柔和或強烈、平靜或激越，這是章法效果，是書法欣賞的第一印象。章法又稱布白，即黑白分佈。從本質上說也是一種構成，只不過是比單字更大範圍的字與字、行與行的協調組合，猶如繪畫之構圖、文章之謀篇、篆刻之佈局。

一　章法美的表現

　　書法學習多是由基本筆法開始，繼而注重結體，最後是分間布白。欣賞書法作品正好相反，首先分析作品整體章法，然後才會品味結體和筆劃。一是內在美，即通過筆法、間架結構、款識、分行布白等表現出的書體本體美。字內、字間和行間要佈局均衡、上下呼應。二是外在美，即作品幅式及裝裱形式等外在效果。內在美體現書法藝

術的本質內涵，如力量感、立體感、節奏感及氣韻神采等。外在美主要體現在形式感及整體佈局、裝裱風格等。內、外因素的完美結合，是構成書法美的基本條件，不可顧此失彼。

隸書章法一般層次感明顯，字距多大於行距，黑白對比度大。清鄧石如說：「計白以當黑」，白即為字內和字間沒有墨跡的空白。書寫時要黑白兼顧並達到辯證統一，這與書寫者的字外功夫關係更大。

二 隸書章法的種類

隸書章法，常見有簡牘書章法、漢碑章法和清隸墨跡章法。

漢簡牘書章法

漢代簡牘、帛書墨跡章法與工整漢碑章法有所不同。碑刻可以通篇安排，字裡行間構成關係較為嚴謹，注意氣勢連貫，強調章法的整體感。簡牘書是先寫成一簡，後編聯成冊，章法就不如漢碑周密，每簡字距或寬綽或緊密，字形或大或小，都可能影響縱橫行列的齊整，但要比為界格所圍的漢碑更錯落有致、生動自然。特別是簡牘為縱式窄條形，字形筆勢為橫向，左右舒展，甚至占滿空間，因為形制而創造出許多生動的元素，值得借鑒和開發。（圖 4.5-1）

古時在紙沒有產生之前，大事載於冊，小事書于簡、牘。簡牘書是當時的手寫墨跡，可以細緻研究古人筆跡變化及審美趣味。因簡牘

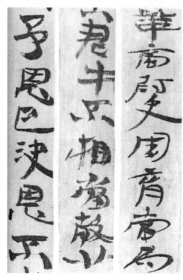

多從實用角度考慮，所以書寫自由輕鬆、隨意率真。漢代簡牘的章法，一簡一行或兩行，也有三行，極個別有三行以上的字跡。先寫一簡，再編連成冊，每簡的間隔便成為其篇章特色之一。因僅以記事為主，不是放在莊重場合供人觀看，多憑感覺不受尺寸限制，隨意安排結體，自然生動又時有誇張筆劃展現，形成放縱率真之勢，視覺效果強烈，這是構成篇章特色之二。簡牘書為平民親筆墨書，筆致質樸自然，粗獷大方，結體靈活多變而錯落有致，基本呈「無規則」排列，這是篇章特色之三。以前簡牘書不受重視，今天的展廳文化，其形式感卻顯得十分重要。

刻石類隸書也有簡牘式單排成章者，指單獨一排（縱、橫）字成一佈局。這類作品常見於墓室磚刻、塞石或單獨題字中，多為率意之作，一任自然，筆意大膽。與漢碑相比，規矩不足而樸實有餘，具有較強的抒情性，在今天同樣具有很高的借鑒價值。如書寫招牌、齋號、題記等，雖然字數不多，卻呈現全新的意趣和風貌而打動人心。

三 漢碑隸書章法

漢代宮殿皆有題榜，官府有告示、禁令，也多用大扁書寫後立於

通衢要津，可惜這些書跡今已不能得見，而大部分作品只有見之於碑刻。漢代刻石類隸書，一般篇幅大，字數較多，排列很考究。常見刻石包括碑刻和摩崖，大致有三種章法形式。

1. 行列整齊

漢碑中有行有列式，如一些廟堂名刻皆行列整齊，有的還用刀劃了正形界格。由於隸書大多結體為扁方形，就自然形成字距大於行距的特有章法。明、清人隸書作品大多採用這種布白，有時還增大字距、縮小行距。使用這種章法者，字體皆大小相仿而比較工整。

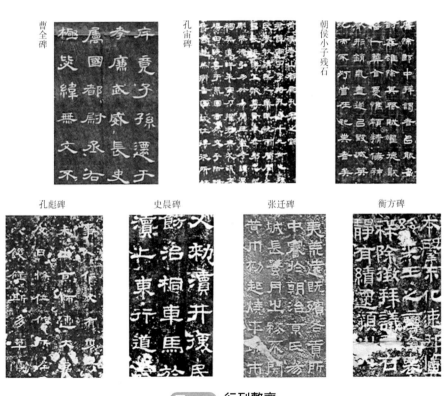

圖 4.5-2 行列整齊

漢碑中多此種排列，以整齊為美，又分有界格和無界格兩種，一般字小、空白多的用有界格排列，如《張壽碑》、《鮮於璜碑》等，章法雍容大方，但《鮮於璜碑》又不為界格所囿。有的初學者認為隸書字形都呈扁形，所以書寫時把紙折成扁方格，這樣就顯得滿紙是點畫，沒有空白處，給人透不過氣的感覺。其實，應以正方形格式甚至略帶長方形為好，這樣上下字距寬綽，左右行距緊湊，一緊一松，佈局整齊而又美觀。各種漢隸碑刻的字，在方格之中也有變化。一般字大則密，如《張遷碑》、《衡方碑》等；反之字小則疏，如《曹全碑》、《劉熊碑》等。其中，字距大於行距的以《曹全碑》、《孔宙碑》、《朝侯小子殘石》為代表；字距大、行距也大的以《孔彪碑》、《史晨碑》為代表：字距小、行距也小以《張遷碑》、《衡方碑》為代表。（圖 4.5-2）

2. 有行無列

所謂有行無列，是一種豎成列、橫錯落的章法形式。通過字的大小不一產生參差錯落對比，形成渾樸天成、一派生動自然景象（圖4.5-3）。漢代碑刻中，如《三老諱字忌日記》、《祀三公山碑》、《王孝淵碑》等皆屬有行無列。《萊子侯刻石》、《石牆村刻石》、《太室石闕銘》、《蒼山城前村元嘉元年畫像石題記》、《薌他君石祠堂畫像石柱題記》、《許安國祠堂題記》等還畫有豎行線，這類形式多見於墓記、畫像石題記。字體長扁不一，隨形而異，生動活潑。字距靠得較近，行距稍寬，緊湊貫氣。因為畫有行線，行距即使較緊，也不顯得紛亂，因為行線起到間隔和增加行氣作用。

3. 無行無列

漢代刻石中《開通褒斜道刻石》、《劉平國碑》、《楊淮表記》、《大吉買山地記》和四川一些崖墓題記等，都是無行無列，或雖有行而不直（圖 4.5-4）。這種形式多半見於摩崖，因刻于天然岩壁，或雖加整治而石面不平，時有石筋裂紋，字須避讓故不成行列。看似散亂，實則錯落多變、隨遇而安中卻很有規律。這是一種縱橫交錯，亂石鋪街的章法形式，不易經營，特點是大小相間，彼此讓就。筆劃都較細，如果粗肥線條則會形成一片渾白模糊；字多放率，穿插而生奇趣。

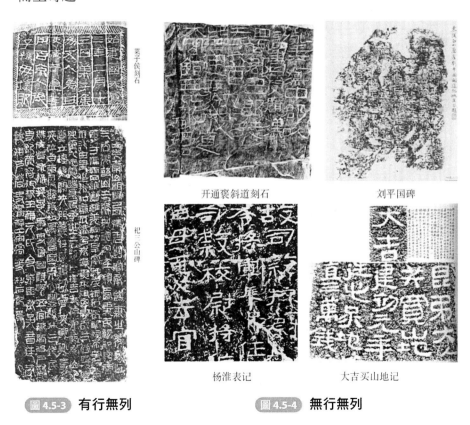

萊子侯刻石

祀三公山碑

开通褒斜道刻石

刘平国碑

杨淮表记

大吉买山地记

圖 4.5-3 有行無列　　　**圖 4.5-4** 無行無列

三 清代隸書章法

清末自《流沙墜簡》面世以來，秦漢竹木簡牘墨跡相繼出土，讓後人領略到了不同于碑刻的漢人筆墨風貌。簡牘上承篆書下啟行草，

①

②

③

④

⑤

⑥

圖 4.5-5　**清代隸書章法舉例**

呈現隸書運筆最真切之軌跡。其單行狹長格局，使字與字之間改變了
漢碑式上下左右的相鄰關係，而上下關係成為章法處理的重點，於是

清人隸書章法就出現了類似於摩崖刻石式的縱有行、橫無列式佈局。簡牘章法在碑刻隸書之外，給後人以全新啟示。清代以金石學為發端，在書法篆刻上發揚秦漢傳統，成就卓著的大家輩出。隸書創作形式也呈現多樣，其他書體所能表現出的書寫形式隸書都已具備，可謂異彩紛呈，美不勝收。（圖 4.5-5）

三　章法與書法的配合

　　章法是對整副作品的安排佈置，它雖不是文字本身，卻是一件作品的重要組成部分。章法對作品所要表現的風格有很大影響，若配合好能使書家追求的效果更強烈，反之多會失敗。《曹全碑》、《孔彪碑》等書風飄逸秀美，其行間字距拉得開，更加空靈灑脫；《張遷碑》、《衡方碑》、《甫閣頌》、《校官碑》等行間字距緊湊，更顯朴茂淳古氣息；《鄐君開通褒斜道刻石》字有 15 公分見方以上，雄渾方拙，無行無列，密不透風卻備顯氣勢。仔細觀察漢代碑刻，其中有很多因章法與書法配合完美而相得益彰，不是純屬巧合，而是漢代書家對佈局已有自覺認識，並對整體匠心經營。隸書章法並非一種固定物件，而是從通篇作品藝術審美考慮，布白合理，天然雕飾，計白當黑。「白」即為書寫時線條以外的部分，它將「黑」的線條凸顯出來，並蘊含著如物理學中的「運動張力」，主導作品的緩促、飄逸等特點。《老子》曰：「知其白，守其黑。」而間距大小，取決於書家的審美意趣，如《武威漢簡・儀禮》，字距較大，字內黑重于白，典雅穩重，腴而不滯；《石門頌》字距較小，字內白壓過黑，恣肆跌

宕，細而不纖。

　　以漢碑為典範的隸書，是一種端莊樸茂並帶有裝飾意味的書體，呈現的是嚴整中見生動多姿和典雅之美。因此漢碑隸書章法多是經天緯地，整齊劃一，書丹甚至有嚴密界格。這種格局從六朝墓誌到唐代碑刻多見沿襲。隸書飽滿扁平又舒展的特點使它在正方界格內，呈現左右靠緊、上下寬鬆的關係，縱橫均有嚴格的規則排列，廟堂巨制讓人有敬畏之感。為了強化這一特色，可以把界格畫成長方，使隸書布白左右緊逼而穿插有致，上下更見寬鬆疏朗，這一風尚自清代起多有推崇。初學隸書容易犯的毛病是扁格寫扁字，在扁方格裡，把每一個字寫得扁平而填實，令人望而生厭。其實隸書在扁平趨勢中，享受著長短肥瘦、參差錯落和繁簡疏密的充分自由。漢碑多在精工打磨的石材上施工，而摩崖石刻筆意多粗獷疏放，章法也不同於廟堂經典之作的謹嚴劃一，多見縱有行橫無列或無行無列，形成奇譎瑰麗書風。

　　如果能把握隸書基本用筆和結體，這還不是書法藝術的全部內容。因為文字的單元組合，即使是少字數作品甚至作品的主體只是一個字，也存在著落款和鈐印問題，怎樣進一步成為充滿藝術魅力的作品，這是章法研究的目的所在。隸書落款有其特點也有規範，一方面遵循傳統追求典雅之致；另一方面也可以不為陳規所囿。隸書一般以行草書落款為多，在嚴正的主體中顯示蕭散活潑之致。也可用楷書落款，甚至可用同一書體貫穿始終，但用章草落款更顯古樸。書法落款有一個約定俗成習慣，所用文字一般是比正文書體較晚的字體，至少是同一時代，而違背這一點似乎有失規範。如從一件作品的整體效果看，隸書就少見用篆書落款，而楷、行草書也不會用隸書落款。

在重視「展廳效果」、「吸引眼球」和「視覺衝擊力」的今天，首先對作品的章法提出更高的要求。雖然從藝術精神內涵和風格等多元性來說，這種觀點顯然浮躁而有失偏頗，但至少說明章法能營造「先入為主」的動人魅力。佈局有一定規律，在書法藝術的繼承發展中，作為最具形式特徵的要素，也被賦予更多的時代特徵。

第五章

隸書臨摹

　　臨摹，主要是學習前人用筆與結體的各種方法，從而轉化為自己實際的書法創作。學習書法，臨摹是基礎也是捷徑，更是創作的必由之路，它是手段而不是目的，而創作才是書法學習的直接目標。具體方法包括選帖、臨摹。選帖，關係學書的導向，甚至影響終身，必須「取法乎上」。臨帖需要循序漸進，由易及難，由表及裡，由形似到神似。臨帖的重點在於由形得法，因為書法藝術之楷則和美的規律主要體現在古代經典作品的形態上，所以臨摹是掌握基本筆法和結體技巧，進而通曉書法藝術內涵的最有效途徑，還可以擺脫固有習慣，在一種符合度的技法上站穩腳跟並確立方向不斷進步。

第一節 ○────────────

選帖

一　取法乎上

學習隸書最好先臨摹漢碑，然後學習秦漢簡牘帛書，再參考學習清代名家隸書墨跡。選帖如擇師，字帖是無言的老師，高徒出於名師。因此，首先要取法乎上，選擇名碑法帖。

■ 以漢隸為本，從漢碑入手

隸書的各種法度是以漢代隸書為基本準則。各種漢碑，呈現出千姿百態的藝術風格，也體現出不同的書寫要求，這些精華不僅是早期隸書的總結，也是後世隸書發展的基礎。因此，選帖應以漢隸為本，從漢碑入手，選擇一經典之作，而漢以後隸書名作，或近現代隸書名家，可作為輔助學習的參考。初學最好選擇書法應規入矩，平正端嚴，存字較多，字口清晰，筆法完備的漢碑。如《乙瑛碑》、《禮器碑》、《曹全碑》等名碑都是無數前賢的優秀範本，經過歷史的篩選，是公認的隸書楷則，不僅具備足夠的技法容量，而且風格寬泛，

包容性強。

　　東漢碑刻無論品質、製作都十分考究，其石質精細，平整光潔，刊刻工致，因而較適合初學。而摩崖刻石，則因山就便，大字深刻，椎鑿而成，又因字口剝落，更顯渾淪蒼茫。但也有因刻工拙劣，不能表現筆意者，如《三老諱字忌日記》，刀法簡單，似椎鑿而成，表現的效果就不是書丹筆意。即使較忠實按字樣仔細摹刻的隸書名碑，也多少會走樣，更何況拓本，還要經椎拓、裝裱等工序，故碑刻與墨跡隸書總是有一定差距。所以，米芾在《海岳名言》說：「石刻不可學，……故必須真跡觀之，乃得趣。」以米芾為代表的書家認為刻石文字已不能反映真實筆法。但 20 世紀之前無法看到漢人墨跡，只好取法碑刻隸書。清代「碑派」書家將筆法與刀法相結合的形態及千百

図 5.1-1　何紹基臨《乙瑛碑》

図 5.1-2　何紹基臨《曹全碑》

年風雨剝蝕痕跡形成的「生拙」點畫和古樸氣息統稱為「金石氣」，作為自己創造新筆法的滋養。這種「金石氣」多是憑個人喜好的摸索和領悟，而有的刻工簡率刀法，也並非有意要在書寫基礎上作藝術的再創造，僅是一種技藝的不成熟，卻被一些書家看成為「原始美」、「質樸美」並刻意模仿和追求，應引起注意。

三 輔助學習漢簡帛書及清隸墨跡

　　由於近代考古發現，秦漢簡帛墨跡的大量出土及攝影、出版業發達，學習隸書在漢代碑刻之外就有了更多選擇。因此，簡帛書便成為研究隸書淵源和隸書創作不可或缺的參考資料。漢碑多東漢後期之物，而漢簡帛年代則上自西漢初年，下迄東漢末期，前後四百年，書體繁富。有的參以篆書筆意，有的波磔分明，也有的趨向草隸而奔放飄逸，各具特色，從中可以體味漢字由篆到隸演變的全過程。因是墨跡，筆法、筆勢容易看清楚，特別經過放大的簡牘書，其波畫、撇畫等下筆處交代完整清晰，不像漢碑隸書那樣模糊和殘缺，臨摹學習可以糾正不通筆法或故意在行筆中顫動、描摹外形的習氣。

　　漢簡帛書章法也有其獨特風韻，上下字距錯落有致。尤其帛書多為整幅，字體工整不像簡書那樣草率，行距規則，字距上下錯落富於天趣。有的字還把末筆拖得較長，筆勢飄逸。這種布白，後來被草書章法所汲取。漢代簡書是漢代社會平民草率書寫，字體較小，對結體和章法難免有時考慮不周，如有的字兩筆波畫沒有主次；有的字左右兩邊完全對稱等，這種結體在東漢碑刻卻找不到。還有的連續幾個字

都有波畫，而且寫得一樣長，通篇沒有避讓，這在東漢碑刻中也很少見。此外，如果沒有打好東漢碑刻的基礎一味學習簡帛隸書，就會出現點畫薄怯而欠厚重，沒有樸茂氣勢。取法漢碑是登堂入室的不二法門，其規整莊重的結體，生動古樸的點畫，天真自然的意趣，風格紛程的品類，無不顯示無窮藝術魅力，是隸書的典範，所以，學習漢簡帛隸書要與東漢碑刻結合起來，融會貫通才能有所成就。

宋元以後隸書大家的墨書真跡，尤其清代隸書的作品多而易見，從中可以學習用筆技巧和通篇佈局。如屏條、中堂、扇面如何書寫，特別是章法等是碑帖中不易看到的，也要經常留心。至於近現代和當代人的隸書墨跡，則不宜用作範本，但可以參考和借鑒。關於這一點，商承祚認為：「近現代人的字，特別是現代人的字不能學（小學生例外），理由很簡單，取法乎上，僅得其中；取法乎中，僅得其下。」如果作為兒童入手臨摹一個階段，亦無不可，但長期臨寫，則不免流於淺薄。

二 以掌握技法為目的

臨摹要以學會基本技法為目的。對範本的學習，要達到瞭解和掌握隸書的技巧和規則，宜選取字形規整、筆法完善、法度嚴謹的漢碑法帖，以便打好扎實的基礎。字帖最好選用初拓本，因其較好地保留了原碑書法風神。在好拓本不易得的情況下，可用影印本，甚至複印放大本，筆法明晰而容易理解。對那些文字殘損過甚的字帖，臨習中

不能刻意追求破損殘痕，要防止因法規不清、技巧不熟而誤入迷徑。

　　隸書學習要解決筆劃、結構和氣勢問題，就應從漢碑入手，經典的東漢碑刻均呈現嚴謹法度的變化之美，代表了漢隸成熟時期的藝術成就，從中能比較全面把握隸書的筆法與結體。也能體味以刀代筆的金石氣息和蒼勁書風。

三　選擇經典並結合自身情況

　　學習隸書，面對出版發行的各類碑帖，選擇什麼樣的範本，是學習中首先遇到的問題。選帖之前，最好多看一些著名碑帖，針對自己的興趣與需要選擇一種。每個人的愛好不同，不能強求一律，也可結合自身情況，根據各人的筆性不同去選擇，如筆力較纖弱者，可以選筆劃剛健的碑帖，以增強腕力；結體板滯者，可以選筆致舒展、體態活潑的碑帖；結體散漫者，可以選筆致精到、筆意分明的碑刻。有些碑帖或因用筆起伏較大，或因體態多變、筆勢奔放，或因字口模糊、辨別困難，初學者不易入手。最好在掌握了隸書基本運筆方法，並具有一定的欣賞水準後，再轉向這一類碑帖學習，會有很大的啟發和幫助。如《石門頌》筆勢開張，點畫遒勁，沒有基礎只會依樣描摹，線條軟弱無力。如果能在有水準的老師指導下臨摹碑帖，可隨時糾正偏差就比較自由。

　　藝術個性均潛藏在每一個學書者的情感深處，因為興趣是最好的動力和老師，也是引人走向成功的階梯。一旦選定哪一碑帖，還要分

辨範本優劣，同一名碑法帖，又有版本不同之分。選擇時要認真比較分析，挑選最理想的字帖。

四　選帖應注意的問題

臨帖分初學時臨帖和進入創作階段後的臨帖。前者是基礎，後者是深化。所以，選貼也有兩個不同階段的不同選貼。

一 隸書入門學習，選擇碑帖時應考慮的因素：

1. 格調高雅；
2. 法度嚴謹；
3. 字跡清楚；
4. 字多為佳；
5. 不違心意。

二 如果從隸書創作考慮，必須先精學一碑帖，它關係到發展的方向和高度，選擇碑帖應十分慎重，須注意如下問題：

圖 5.1-3

張繼臨《石門頌》

1. 取法乎上；
2. 獨闢蹊徑；
3. 情性相合；
4. 能力所及；
5. 法意兼得。

　　總之，初學選帖應當選擇點畫、結字都比較工穩精到、隸法俱備的東漢典型隸書作為範本，認真學習書寫技巧，掌握書寫規律，奠定繼續學習的基礎。下一步便可根據自己的喜好，選擇個性風格較強的漢隸深入研習。學好一種，再學第二種，學得越多能力就會越強，然後把自己的功力、學識、情操、意趣熔鑄筆下，隸書創作自然成功。

讀帖

在臨帖之前要仔細查看，就是所謂「讀帖」。讀帖是學習書法過程中不可或缺的重要環節，歷代書家無不悉心玩味，涵泳古人法帖。臨摹之前要盡可能對碑帖反復觀賞，注意每個字的特徵以及神韻。提高欣賞能力，從中不斷汲取營養。正如古人所說：「古碑貴熟看，不貴生臨，心得其妙，業始入神打好基礎。」

一　讀帖方法

讀帖一般指對所臨碑帖進行事先觀察，包括點畫粗細、長短、向背、轉折和結體大小、疏密、敧正、參差以及章法錯落、虛實、穿插等。對起筆、收筆處要特別注意，正如前人所說：「一畫二端是法，當中是力。」此外，對於碑帖內容解讀也十分必要，可以瞭解書寫者多方面資訊，如修養、文采、社交、當時心境等，這在古人信箋中體現得尤為突出。讀帖要仔細分析碑帖，體會筆法的起承轉折和輕重徐疾，用墨的濃淡幹濕，每個字的間架取勢以及字與字、行與行的關係等，這也是陶冶性情、修身養性與古人神交的一種方法。讀帖由於不

受筆墨限制，思緒可任意馳騁於碑帖之中，既可泛覽諸家，體會各風格、流派法理互通之處，又可開闊思維與眼界，汲取營養並博采眾美。

　　讀帖不是用口來念，而是研讀之意。不是一般地流覽，而是一字、一句、一段地認真分析、觀察、研究，是對碑帖的加深理解。重在注意筆法、結體、章法以及氣韻等特點，還要做到胸有成竹，意在筆先。如臨摹《萊子侯刻石》，首先瞭解該刻石釋文，然後再研究用筆，特別要參讀前輩的墨跡解釋。孫過庭《書譜》說：「察之者尚精，擬之者貴似。」讀帖精力要高度集中，凝心靜氣，若是墨跡本字帖，還要弄懂墨色變化，並由此理解作者的心緒與情感舒緩驟急等。讀帖並非一次兩次就能立即見效，要經常「讀」，熟記於心。讀懂碑帖，能使臨摹事半功倍。讀帖還要與臨摹穿插進行，不可長期分立實施，否則難以湧聚於腕底，充實於紙上。

二　讀帖要求

　　心領神會清代梁同書《頻羅庵論書・書張芑堂論書》雲：「帖教人看，不教人摹。」讀帖時，多揣摩技法、背景要義，由字帖技法著手，由形入神，逐一拜觀。因為書法是借文字書寫，來創造具有生命力的藝術作品，有一定的模糊性，需要領悟碑帖的章法、格調、氣息、情趣、韻味等內容。

化古為我宋代黃庭堅在《論書》中說：「細看令人神，乃到妙處。」讀帖要對碑帖書風進行理性分析研究，對外在形式和內在意境做全面瞭解，把握其風貌神采，並進一步拓展到與其他碑帖的異同之處，廣取博覽，吸取適合需要的東西據為己有，化古為我。

心手相應讀帖是為了更好地入帖和出帖，需要反復揣摩其點畫、結字、章法等意韻，並能熟練掌握和運用，進而在理解的基礎上加強記憶。宋黃庭堅《論書》雲：「古人學書不盡臨摹，張古人書于壁間，觀之入神，則下筆時隨人意。」要達到心手相應，必須長期不懈，堅持記憶式讀帖，在不斷積累的基礎上，得之於心，用之於手。

讀帖時還可以嘗試學著空臨，空臨一般與讀帖同步進行。方法是對著字帖，用手指頭在空中或腿上比劃書寫，鍛煉視覺記憶，初步瞭解和掌握字的點畫和結體等特徵。

臨摹

　　選帖與臨摹是學習書法的兩個關鍵環節。好的碑帖是用筆、結體、章法的綜合運用，也是前人的經驗和智慧總結。學習書法如同繪畫一樣，首先要臨摹、學習經典。歷代書家成功事實證明，臨摹古代碑帖是學書的捷徑和必由之路，也是行之有效的最好方法。對臨摹的基本要求，一是仔細觀察，二要臨摹準確，三要用筆靈活。

一　摹帖

　　摹帖，即摹書，此法簡單，「唯初學者不得不摹，亦以節度其手，易於成就」。摹帖比較容易把握間架結構，但筆法較難操控，用筆含混不清。摹是在字帖上覆一透明紙描寫字形輪廓，然後再墨填，「摹帖易得古人位置，而多失古人筆意」。摹帖有三種方式：單鉤、雙鉤和描摹。

　　單鉤即以所摹字中心線為准，以硬筆鉤出，再以毛筆順鋒書寫，簡便好操作，易得字形筋骨，卻難於調控血肉；雙鉤是將字的兩邊框勾勒出來，用毛筆填滿，能真實再現字形輪廓，但肉有度難得骨，徒

有華麗的外表卻難掩浮華內質；描摹是以紙覆帖，用毛筆直書，是摹到臨帖的過渡，也是摹帖中最難的一種形式。摹帖便於初學，熟練掌握此法，結構就易於平穩。

　　摹帖的具體方法：是將選定的碑帖，蒙上一張較薄且透明的紙書寫，這多為幼兒和低年級學生學書的方法，不被廣泛應用。或者用小狼毫筆將碑帖中的字雙勾或成空心字，然後再用大楷或中楷筆，按筆劃順序將空心字摹寫一遍。摹寫時要認真，不能將墨汁溢出雙鉤線界外，這種方法叫雙鉤填廓，也叫響拓。摹寫首先要學會以正確筆法求其逼真得其形似，然後還要暢其「神」，達到「形神兼備」境界。摹寫可以逐步領會帖中筆法及結字特點，而使自己的隸法「來有所出」，為以後臨帖打下良好基礎。

二　臨帖

　　臨摹有兩個含義，一是「臨」，一是「摹」。習慣上稱「臨摹」也是「臨帖」的意思。臨帖又分為三種：對臨、背臨和意臨。由易到難，不可本末倒置。初學者尚未掌握基本技法，缺乏理解與分析能力，不能採用意臨方式。當對臨、背帖系統化後，就不能停滯在臨摹上了，應逐漸通過意臨向創作過渡。

一 對臨

對臨是將原帖放在桌面前方邊寫邊看，是對範本進行模仿訓練的一種方法。對臨一般是準確臨摹，準確臨摹也叫實臨。尤其臨摹初期要求將範本筆跡書寫準確，盡可能模仿得像，並通過臨習掌握隸書基本技法。對帖臨寫，首先要精讀字帖，熟練筆法和結體，心摹手追，力求「形似」。對臨有助於加深對字體、書體的認識和理解，能摸索書寫的規律法則，最終轉化為自己的書寫能力。對臨最好反復進行，不可機械書寫，防止輕率抄書。

對臨又分有格和無格對臨。用有格子的書寫紙，對著有格子的字帖臨習叫有格對臨。初次臨帖，間架結構拿不准，可以採用有格對臨。把沒有格子的字帖放在面前，先對碑帖作一番分析研究，然後照著直書在沒有格子的紙上叫無格對臨。這種無格對臨方法，更能訓練書者眼與手的配合能力，能學到字與字、行與行甚至全篇用筆的連貫性和呼應、避讓關係，還可以進一步鞏固和提高對結字規律的認識，達到「基本得筆法，大體得形似」。要做到從看一個字寫一個字，逐漸到一次看幾個字寫幾個字。如果僅看一筆寫一筆，會使字變得破碎而缺少氣韻，與原字距離相差很大。

這種準確臨摹要盡力再現碑帖原貌。但準確臨摹並非表面絕對準確，因為現在所見碑帖很多已不是它的本來面目。漢碑從書丹到鐫刻後，經過上千年的自然風化剝蝕，或人為破壞，再經過錘拓、印刷等環節，甚至還要有些拙劣的修補而後出版，筆鋒墨韻已不復存在，機械描摹將無法體會和再現原貌更沒有神采。所以臨帖一定要通過自己

的智慧和已有的知識，使自己對碑帖的認識盡力向原貌靠攏，也許準確臨摹與所臨碑帖不完全吻合，卻與原貌更接近。這種準確是相對的或感覺上的。同時用筆還要具有書寫性，體現自然靈動。

古人曾說「臨帖不可不似，又不可徒似，始於形似，究於神似」，形神兼備為好。正確的臨摹方法應該是：

1. 熟悉全帖，總結規律；

2. 深入觀察，分析比較；

3. 準確臨寫，用筆自然；

4. 對照範本，尋找得失；

5. 重複訓練，逐步提高。

📑 背臨

背臨是憑記憶默寫碑帖之字，也是臨帖過程中很重要的一個環節。是建立在對臨基礎上的一種檢驗自己學習成果的方法，還是為從事創作做準備的必要過程。對臨有了一定基礎後，應該有意識多進行背臨，加強記憶，這是衡量是否真正掌握的標誌。現實中有人對臨的能力並不差，也下過工夫，但創作時總不能很好地運用和體現所學技法，其中一個主要原因就是在技法訓練中缺少背臨這一基本環節，反映出學習不扎實的問題。

背臨是在掌握對臨後，將觀察能力、分析能力進一步鞏固，與記憶力相結合，是再現範本的一種臨帖方法。背臨前要對碑帖背景、書家藝術特點，甚至相對應的書法史瞭解並融入背臨中，憑記憶書寫帖中技法、結構與風格。背臨的是已掌握的技法，忽略的是待掌握的知識，以此查漏補缺，可以加深對原帖的理解與觀察，消除一些盲點並及時糾正錯誤。

三 意臨

　　這是一種遺貌取神的臨帖方法，也是一種思維靈活的訓練技巧。意臨注重對碑帖神采風韻的體現，不是刻意描摹碑帖的點畫形態。其實，在意臨的筆墨之間，已經摻入了自己的風格。如何紹基臨漢碑、

圖 5.3-1　何紹基臨《華山碑》

圖 5.3-2　金農臨《華山碑》

錢南園臨顏體就屬於這種情況，屬於取傳統技法之「意」的一種訓練。意臨中某些字形或筆法可以有出入，以表現自己對碑帖的認識理解，但不能從根本上遠離規則。

意臨也叫「脫帖」，是臨帖的高層次環節，介於臨帖與創作之間，是無我與有我、摹仿與創造的交合之處。意臨是根據自己的理解進行變化性臨摹，是對原帖的有意改造，是在各種對臨和背臨達到形神兼備，有了一定技巧之後才能使用的方法，否則自欺欺人，後果難堪。意臨是背臨階段的昇華，也是充分將所學筆法融會貫通，自我駕馭的前期準備。其不僅在形貌上做文章，還要將原帖豐神、氣韻表露於筆端。至於一點一畫則不必拘泥，但也不可將「遺貌取神」擴大化。只有正確處理好兩者之間的關係，才能做到真正意義的「意臨」。

意臨不僅是架於準確臨摹和創作之間的一座橋樑，也是解決從臨摹向創作過渡的法寶。如果臨摹與創作脫鉤。一是準確臨摹不夠，二是囿於碑帖不敢越雷池一步。那麼如何進行意臨呢？可嘗試以下方法：

1. 取其形態，變換筆法；
2. 取其形態，變換墨法；
3. 有意誇張，突出特點：
4. 增加草意，以求生動；
5. 調整字法，豐富結構；
6. 穩定書風，變換章法；

7. 調整速度，更見率真；

8. 調整工具，以求新意。

總之，意臨過程中或線形、或字形、或墨色、或章法，會有意無意產生一些變化而出現新意，最終有自己的神韻、意境和個性。可見，意臨已具有了一定的創作成分。

三　臨摹中注意的問題

一臨摹

四大忌臨摹是學習書法的捷徑，能為創作打下堅實基礎。但如果沒有恒心和韌性，在臨摹中常犯大忌，也難以成功。

1. 忌「見異思遷」

初學者易犯此病，今天臨《張遷碑》，明天臨《曹全碑》，後天再臨《乙瑛碑》，朝令夕改，見異思遷，各體互相干擾，結果什麼也學不好。初學者必須定師定帖，選擇一本法帖，鍥而不捨，先通一家之法，繼而廣求博取，這是最明智的臨摹做法。至於換帖，一般要對一碑帖有了比較深入的學習，基本把握了其法度之後，根據進度需要，比如或缺乏方勁、或缺乏靈動、或缺乏陰柔等，再選擇其他碑帖給以補充。多臨寫幾種碑帖，對筆法、結體就會有更全面的認識，還能避免過分專一，走不出去和過於甜熟之弊端。

2. 忌「不守法度」

有人不注重讀帖，或讀帖不用心，臨摹信手便來，筆法不給力，結體不得法，如同糊塗亂寫。初學者一定要認真讀帖，精細觀察，摹寫準確。學會校對臨摹，如果臨摹不像要找出原因，予以及時糾正。臨寫時不能貪多，有人只抄書不臨帖，一次寫很多字卻一無所得。要學會精臨，儘管字數不多卻收穫很大。臨寫的字最好比原碑帖字大，使筆勢展開也易見骨力。那些碑帖上殘損或漫漶的字，字形不完整或筆意不明顯、甚至有些結體不美觀的字可以暫不臨摹。

3. 忌「沒有恒心」

初學者常臨摹幾天就感到厭倦，特別是臨摹不像時，就容易產生動搖或半途而廢，必將一事無成。任何名家在臨摹階段，都下過苦功夫，沒有一蹴而就的事情。如明董其昌曾說，「少好書畫，臨摹真跡，至忘寢食」。清何紹基臨摹《張遷碑》有百遍之多（圖 5.3-3）。熟能生巧，要有恒心，眼看、心想、手寫三者經常配合，自然會有大的收穫。

■ 圖 5.3-3　何紹基臨《張遷碑》

4. 忌「死臨不悟」

初學者不懂用腦，只會生搬硬套，僅是一個寫字匠或抄書者，卻無法達到藝術境界。臨摹書法悟性是關鍵，一個人有對事物有分析和理解能力，凡事就能心領神會，觸類旁通，即所謂「得其一可以通其餘」。趙崇絢在《雞肋集》說：「學書之法，其妙在人，法可以人人而傳，而秘必其胸中之所獨得。」這種只能意會不可言傳之妙，當由悟而得，故有：「規矩因學而成，變化由妙而入。」悟，就是思考，也是理解深入的體現。

▣ 臨摹三要求

1. 要有系統和計劃性

面對眾多的隸書經典，要選好碑帖，突出重點，認真臨摹才能有好成績。但只學習重點碑帖還不夠，還必須從宏觀上安排一個序列，形成學習規劃。對隸書的風格體系作進一步瞭解，漢碑作為學習隸書的開始，對初步瞭解和掌握隸書一般法則和規律，進而掌握隸書特點有重要作用。漢碑除具有嚴謹法度，在意態上還呈現或古拙質樸，或雄渾凝重，或恣肆奔波的藝術特點。通過學習能克服筆力軟弱氣勢不夠等缺點。簡牘紙帛書等隸書墨跡，用筆率意，活脫瀟灑，通過臨摹會克服長期寫碑而導致的用筆板滯或著意碑刻筆劃的毛病。總之，學習隸書僅以一個碑帖為法，很難學有所成，要想有所成就，必須進行系統研習。

2. 注重理論學習

中國書法在發展過程中形成了一套比較完整的理論體系，各種論述彙集了古人學書的豐富經驗，記錄了書法藝術發展的真實歷史，也為後世學習和研究提供了重要的理論依據。學習書法應包括對書學理論的學習與研究，從理論的高度去把握方向，總結得失。如此可以更全面理解書法，較快掌握書法本質及藝術原理。在理論指導下不斷提高藝術修養和鑒賞力，從而減少盲目性，學習提高效率。

古今書論分為史、論、技、評及書法美學等。其中，技法類論著數量可觀，對筆法、墨法、結體、章法等均有詳盡論述。借鑒這些經驗，對審視檢驗自己的學習效果十分有益。書史類也很豐富，包括從上古時期的文字始創，各個發展階段文字的基本特點，歷朝歷代的書家墨跡等。書法美學是一門新興學科，包括古代有關論述和大量新內容、新觀念，有助於把握書法藝術的本質特徵，對提高鑒賞能力也是一種有益補償。

注重理論學習不僅是書寫實踐的需要，也是藝術向更高境界發展的必然要求。只懂得一點書寫技巧，寫幾張漂亮字還不夠，應不斷向藝術的深度和廣度探索。

3. 增加學識修養

書法不僅是一門藝術，更是一門學問，增加學識修養，歷來被認為是提高藝術層次的重要環節。古代所謂「書為心畫」、「人品書品」的論述，就是強調道德與學識對書法的影響。

書法作為藝術是美的展現和情感的外化。書法還與很多學科有直接或間接的「關係」。如音樂有助於對書寫節奏的體驗；建築有助於對字形結體的把握；舞蹈有助於對字勢、氣韻的領悟；文學有助於書寫內容的豐富和思想感情抒發；歷史有助於對書法規律及藝術史發展的認識；哲學有助於對藝術原理的分析理解和科學調整學習方法等。諸門學科都會對書法產生促進作用，也同樣會在作品中自覺或不自覺地體現。因此，應把書法之外的各種知識作為學習書法的補充。

三 臨摹六結合

通過對隸書各種形式的臨摹，必然不同程度地把握隸書風格特徵及書寫規律，但若想從臨摹階段順利地進入到創作階段，並能不斷提高創作水準，還必須輔以如下臨摹手段。

1. 對臨和背臨相結合

通過對臨解決技法能力，通過背臨檢驗學習效果，從中找出問題，解決問題。

2. 臨帖和讀帖相結合

首先讀帖便於瞭解碑帖整體風貌及內在規律，臨帖重點解決筆下問題。此外，讀帖不受書寫條件限制，隨時隨地方便進行，可謂心臨。

3. 選臨和通臨相結合

選臨解決局部問題，通臨可解決整體佈局、氣息貫通等問題。選

臨用以充實通臨的內涵，通臨用以協調選臨的整體協調關係。

4. 臨碑和臨帖相結合

這裡的「碑」指碑刻，「帖」指墨跡。臨碑重點解決結構問題，臨帖重點解決筆墨問題。臨碑過久宜僵，臨帖過久宜浮，二者結合可謂相得益彰。

5. 主攻和輔助相結合

所謂主攻是指對經過慎重考慮和綜合分析後選定的碑帖的研習，應該深入分析，認真臨摹，盡力達到精熟。同時輔以其他碑帖的學習以廣泛吸取營養，補充不足，豐富表現能力。

6. 實臨和意臨的結合

實臨可得形，意臨可得神；實臨可得法，意臨可得氣；實臨是共性，意臨是個性；實臨是基礎，意臨是提高。

第六章————
隸書創作

　　臨摹不是目的，主要在掌握技巧後為創作服務。創作
即是將帖與我、法與意、理性與感性融為一體的過程，是
以書法表達個人思想和性情的一種方式。它不是簡單的點
畫組合，要求以較高的文化素養，協調筆法、字法、章法
和墨法，組成一幅完整和諧的作品。因此，必須有融會古
今、隨機應變和綜合調整的能力。

隸書創作的指導思想

　　學習和繼承優秀傳統並不是目的，而要在此基礎上有所發展去創造新的歷史。創作看似出於「己意」不受約束，實則是「帶著鐐銬跳舞」，要做到「隨心所欲而不逾矩」。

一　當代隸書創作的總體特徵

■ 抒情性

　　當今的隸書創作，不僅僅表現法度，其具有明顯的抒情性特徵。抒情性具體表現為書寫性，並且偏重書寫性。在整體佈局上表現為氣韻貫通、節奏流動感強，字裡行間無不透露著抒情意識。技法融入行草書筆意，除中鋒外，大量使用偏鋒、側鋒、逆鋒，並強化輕重、枯潤、疾徐、藏露的對比關係，點畫形態生動多變。其抒情性與傳統隸書「蠶頭雁尾」的靜態特點形成很大反差。結字充滿行草般的動感，側敧之勢、虛實處理、呼應關係、收放程度與傳統的工穩相比均富於變化，再加上行草字法的摻入及墨色濃淡的巧妙運用，客觀地說這種

較強書寫性隸書可謂順應了歷史潮流。究其成因，一方面，從社會意識形態角度看，改革開放以來，整個社會環境寬鬆，或受外來文化影響；另一方面，從書法本體看，人們更能從漢簡的自然天真甚至草率中感受到一股清新的自然氣息。

二 趣味性

　　所謂趣味，就是使人愉悅，讓人感到幽默而有吸引力的特徵。對今天的隸書創作，首先表現在用筆上，起收筆各異、運筆動作誇張、行進速度多變、收放關係懸殊、虛實處理加強、點畫造型獨到等，均在不同程度上給人帶來新奇之感。其次，結字外部形態變異、偏旁部首離合、運動趨勢強化、內外空間誇張、直線斜線排疊、明顯特徵凸顯、熱烈氛圍營造等都使莫名異趣躍然紙上。這些特徵多源於對非自覺的民間書法或稱之為非經典系列書法的關注，其蘊含的樸趣、爛漫所帶來的陌生美感在經典書法中難以捕捉。至於章法，多借鑑繪畫構圖或篆刻佈局，或從歷代書法遺跡不為人注意的非常規形式中尋找靈感。此外用墨大膽並追求異趣，或一改過去常規的用墨方式，把「墨分五色」運用到極致，但由於個性審美情調不同，有的追求野趣，有的追求古趣，有的追求拙趣，有的則追求清趣。這種對趣味的追求，與當今人們的求變心態有密切關係。

三 多樣性

當今隸書創作，書寫性、趣味性的表現，都不影響其多元發展。

因為可資取法的物件除經典碑刻名作之外，竹木簡、帛書、鐘鼎、詔版、權量、瓦當、古陶、古鏡、封泥、墓誌、經書、石闕等民間遺跡，它們以充滿變數並深具開發性的潛質，極大地豐富了隸書研習的參考資料，開闊了隸書創作者的視覺空間，再加上書者們有意識發揮，可謂「百花齊放，百家爭鳴」。隸書創作大體分為三大流派。

其一，靜態表現。主要是指依託傳統東漢經典刻石風格所進行的隸書創作，在不同程度流露書寫性、趣味性時代特徵的前提下，相對用筆沉著，結字規整，佈局也比較穩妥。

其二，動態表現。以行草書筆意或筆法書寫隸書，多受墨跡隸書，特別是漢簡中草意很強書體的影響。

其三，意念表現。指在受到某種隸書形式或相關書體形式的啟發下，借鑒現代、前衛、墨象派等手段創作隸書。極大地突破了傳統隸書範疇，或嚴重解體，或多元組合，或竭力誇張，或漫洇無控等，似乎有中國畫大寫意特徵，重在表現自我理念，抒發個性情懷或展示想像力，卻仍然相應保留隸書的形式元素。但在當今乃至以後相當長時期內，難以同主流書風相抗衡。

四 兼融性

當今隸書創作在繼承傳統上日益呈現出多視角、全方位、深層次等特點。書家站在與古異、與時異、與人異的綜合立場上，不願囿於一碑，而是加強對相互融合的摸索與實驗。如不同碑與不同簡兼融，

碑刻與摩崖兼融，摩崖與簡帛融合，秦簡與漢簡兼融，以及隸與楷兼融，隸與篆兼融，隸與行、草兼融等。但真正的融會貫通並非如一加一等於二那麼簡單，它不是機械的，也不能僅做表面文章，只有神采交融才是最高境界。

二　隸書創作的注意事項

進入書法創作的實施階段，就要達到「心無掛礙」、「心手雙暢」境界。甚至不可囿於「意在筆先」的「意」和「胸有成竹」的「成竹」之中。當下隸書創作存在三種不良傾向：機械寫前人、茫然寫今人、放膽寫自己。表現在作品上：沒有新意、風格雷同、不見法度。真正意義的隸書創作，必須在較為深厚的傳統功力基礎上，既要入古又要化古，還要體現自己的創作思想。要努力注意如下問題。

■ 創作好作品，要處理的六種關係

1. 創作衝動與作品設計；
2. 工具材料與創作效果；
3. 局部處理和整體構成；
4. 創作心境與作品品質；
5. 創作練習與正式創作（練習時可側重某個方面，正式創作須全面關注）；
6. 創作檢驗與創作調整（除作品表面檢驗外，還有審美再體驗）。

▤ 提高創作水準，應培養的六種能力

1. 深刻的觀察能力；
2. 準確的再現能力；
3. 靈活的表現能力；
4. 廣泛的吸納能力；
5. 豐富的想像能力；
6. 綜合的協調能力。

▤ 隸書創作要把握的十個問題

1. 務求品位

品位的含義之一，是指礦石中有用元素及其化合物含量的百分比，含量的百分率愈大，其品位就愈高，反之愈低。它的另一含義即指物品品質或文藝作品水準所達到的高度。隸書作為藝術，有品位高低之分。可否套用第一種意義來理解，即作品中經典及其優良成分的比率愈高，作品的品位就愈高。這裡「經典」不是狹義的，「優良成分」更包含歷代書法遺存中符合或可以轉化為符合現代審美的所有元素。更何況「經典」也不是絕對的，某一時代被奉為經典的在另一個時代未必稱得上經典。前人曾說：「人瘦尚可肥，書俗不可醫」，足見品位不高後果之嚴重。秘訣就是深入經典，力求高古，開闊視野，提高素養。

啟功在《古代字體論稿》中說：「在今天，篆和隸都成為歷史上的遺跡，在應用上，它們只成為古典形式的美術字，與無論繁簡的真

書字體不能並駕了。但從繼承的關係上看，隸比篆離我們近得多，即在辨認上，也比篆書容易得多。所以今天研究書法史和在書寫創作上借鑒比較，對隸書都比對篆書關係密切得多。」現在，隸書仍深受許多人喜愛。隨著大量簡牘帛書等隸書墨跡新資料不斷出土，更增加對其進一步學習的興趣。啟功還在評論台靜農隸書時曾說：「清代寫隸書的像鄧石如、伊秉綬、何紹基，不能不說是大家，是巨擘，在他們之後寫隸書，不難在精工，而難在脫俗。」可見，脫俗是現代寫隸書人的努力方向。

2. 深挖傳統

對於藝術學習的入古和出古，前人說：「用最大的功力打進去，用最大的勇氣打出來」，可謂至理名言。如果抱著「用最短的時間打進去，用最快的速度沖出來」心態以求速成，豈能有獲？從今天隸書創作總體特徵看，當代意識的加強，形式為上的追求已成自覺，而對傳統的繼承與借鑒相比之下處於劣勢。其實作為個體或時代之人，筆下個性傾向外化、時代氣息流露有時不請自來，但經典成分在作品中的融合哪怕是勤學苦練，若沒有一定的悟性恐怕也難以奏效。所以「深挖傳統，與古為徒」應是永恆的課題。在這方面清代隸書大家已為我們樹立了典範。隸書自東漢以後漸次衰落，古法絕斷，但清代碑學運動使隸書名家追本溯源，直取漢法，讓隸書雄風重振，在中國書法史上也再登高峰。

3. 廣涉諸藝

所有的藝術門類中，若按展開的形式劃分，書法屬於空間藝術；若按創作手段劃分，書法屬於造型藝術；若按表現形態劃分，書法屬

於靜態藝術；若按作用於欣賞者的方式劃分，書法屬於視覺藝術；若按作品反映現實的方式劃分，書法則屬於抽象藝術等不一而足。可見，書法幾乎和所有的藝術門類都屬同類，有許多相通之處。所以，在對書法本體進行精研博取之外，其他相關藝術的滋養關鍵之時將會有「他山之石可以攻玉」之奇效。尤其與書法有密切聯繫的繪畫、篆刻、文學等，更是必修課。如果說繪畫線條從書法中借鑒了筆鋒超凡表現技巧的話，那麼書法從國畫那裡借鑒的「破鋒」、「潑墨」等技法更是對書法筆法墨法的豐富。筆法融合墨法，能使書法創作效果有更強的立體感和豐富性。書畫互補還體現在章法、結字等多層面的影響。歷史上不乏詩書畫印皆工，而且精於其中一二之大藝術家，如清代傅山、金農、趙之謙、陳鴻壽，近人黃賓虹、齊白石等。

4. 超越技術

書法創作，首先應該具備表現技巧，它是建立在最起碼的技術基礎之上，然後通過綜合素養的融合，從而上升到藝術層面。古人所謂「無法之法」、「不工而工」等，都是建立在超越一般性技術的精湛技巧之上。意在筆先，只有用筆純熟之後才能做到。依靠書法傾吐自己的思想與感情，也必須借助基本的、實際的技法與技巧才能得以實現。

5. 關注時代

「藝術當隨時代」。一方面，時代發展不以個人的審美傾向為轉移；另一方面，個人也有在認識時代發展規律和總體審美特徵基礎上探討自己藝術道路的自由。當代書法藝術是建立在中國乃至世界大文化背景之下，所以當代書者不僅要以最大的決心和最有效的行動深入

傳統，更要以最敏銳的意識和智慧融入時代並走在前列，從而在兩極碰撞中尋找自己的交會點。

關注時代不是單方面的，孫過庭雲：「古不乖時，今不同弊。」事實上，當前隸書創作筆墨抒情化與趣味化等現象，正是「師古不違時」的具體表現。而問題的關鍵還有一面，即如何排除時弊。

6. 融入個性

有人說個性就是風格，其實個性與風格有著根本的不同。個性與生俱來是先天的，而風格則是個性與傳統理念、表現技巧、時代氣息、綜合素養的融會貫通，是個性的人文整合和本質昇華，或屬於物我兩化的天人合一。風格是包括書法在內的所有藝術創作的至高境界。凡是歷史上能夠傳承下來，為後人所頂禮膜拜的經典佳作無不是風格化的代表。但風格離不開個性，它與藝術家的個性緊密相連。不同書家的性格表現在書法創作上，必然帶有程度不同的個性色彩。所謂「書如其人」，首先如其性，繼而如其學，如其才，如其志，總之如其人。個性無優劣之分，關鍵看如何運用。雖然個性流露在大多情況下難以掩飾，但對其度的把握直接關係作品的生命。凡是濫施個性，任意揮灑者最終都難以達到最高藝術境界。

7. 立足原創

如果說風格是書法及其他藝術門類的至高境界，創變則是書法藝術包括隸書藝術在內的核心。沒有自我風格體現的任何所謂創新最終都沒有發展前途，而自我風格的形成並為時代所肯定的根本所在就是原創性。

所謂原創，並非任筆為體、為所欲為、信手塗鴉、隨意揮灑，而是在深入把握傳統經典的過程中融合歷史、社會以及時代等諸多元素，再通過個體性格、氣質、學養、審美情感等介入，從而借助于書法藝術技巧物化為具有獨立面貌的藝術形式。

8. 探索形式

由於當今書法已失去實用性而逐漸走向純藝術，加上其最主要的交流方式是展覽，而作品形式的第一視覺效果不可避免會成為人們首先關注的焦點。「形式至上」觀念的提出無可厚非，可以說從某意義上順應了歷史潮流，但書法本體的品質標準最終決定作品在歷史上的地位。其實，二者並不矛盾，「形式與內容」的關係始終都是所有藝術創作的敏感話題，它們之間沒有不可逾越的鴻溝。如果能在傳統的基礎上或在借鑒今人、借鑒其他藝術門類的基礎上，探索開發、變通演繹出具有自身特色的形式效果人們是可以理解的，但僅以形式新奇或過分玩弄形式技巧而弄巧成拙之類，無疑都是本末倒置。

9. 考究文字

中國書法藝術以文字作為唯一素材，它不能脫離漢字而獨立存在。它以文字為媒介，以神采為主導，在不違背文字構成原則的前提下變化著原有形體。如果在最基本的文字常識及文學常識方面出現硬傷則不應該，因為書法不僅是形式製造，文化底蘊的厚薄也直接維繫著藝術生命的長短。假如作品中出現錯字或特別怪誕的字，最起碼會給人的欣賞帶來視覺及心理障礙。有時在古代碑帖中也會發現別字或錯字，一是由於古碑年久剝蝕，有的字跡殘損不易辨認，容易識讀成錯字；二是古代刻碑工匠原因所致，如《張遷碑》中的「暨」字，就

錯寫成「既」、「且」二字；三是古時有許多異體字應用，學習時要去偽存真，不能盲目照搬。

10. 物化學養

作為一個真正的書法藝術家，僅有對書法外在形式的繼承或表現能力還不夠。能否由技入道，於形式中蘊蓄豐厚的內涵與幽遠意境，關鍵還要看是否具備深刻思想，即是否具備對書法藝術發展規律的挖掘和創造性思維能力。優秀書法作品是思想的結晶，是綜合學養的物化，而沒有思想的作品是蒼白的。前人說「功夫在字外」，與書法藝術學密切相關的古今書論、書法史、書法美學、古典文學、文字學等都是必修課。

隸書創作的基本物件和方法

一　書法創作的物件

書法創作一般包括整體構思、創作實施和檢驗調整三個過程。

■ 整體構思

創作之前根據作品的用途，首先確定字體，再確定其款式、尺寸、章法、正文和題款內容以及鈐印多少、鈐印位置、書寫工具、材料和後期將要採用的裝飾手段等。初學者一般可以先書寫一小樣或草稿，創作大概依其進行但不必完全拘泥于草稿，有時應順其自然或順應靈感。

■ 創作實施

構思完成後即可進行創作。先由正文開始，這是作品的主要部分，寫好正文也是作品成功的關鍵。首字領篇，必須寫好第一個字，

而第一行又是寫好全篇的基礎，正如孫過庭所說「一點乃一字之規，一字乃終篇之准」。初學者可先作創作練習，調氣入靜，心平氣和，然後下筆正式創作。一旦開始創作，最好全篇氣脈貫通，一氣呵成。如果中途偶爾發現敗筆或錯誤，可略作停頓思考一下有無補救措施，也可在題款中加注說明。總之，在創作過程中可能出現許多偶然情況或效果，應隨機應變不可為構思或小樣所圍。

正文書寫完畢，應稍停加以統觀全域。根據空白多少和全域的呼應平衡情況，再決定對題款內容的增補取捨。同時根據所留空白多少和全域需要，決定印章大小，用印多少，甚至印泥顏色。用印題款也是作品的重要組成部分，必須與全域協調統一。

三 檢驗調整

創作檢驗是書法藝術創作的必要環節，也是最重要的環節。有時因創作時情緒激動或精神緊張，會出現這樣那樣的失誤，有時會因為創作疲勞，審美出現偏差，通過檢驗發現問題，若能在作品本身進行調整即直接調整，或重新創作避免失誤。當然重新創作也許還會有新的遺憾，將通過新的核對總和新的調整使作品趨於完美，如此才算完成書法藝術創作的完整物件。

二　隸書創作方法的類型

書法創作的方法很多，因人而異，依賴於創作者本身的筆墨功夫和學識修養。歸納起來有以下幾種方法：

一 自然過渡型

此類型創作適合功力扎實者。這類作者對前人經典碑帖有深刻的認識和把握能力，或對某一碑帖研習尤深，或以某碑帖為主兼及其他碑帖，創作時自然會按法帖規則處理筆法、字法、章法及墨法，個人元素及時代審美元素也會自覺非自覺地有所流露，作品呈現出較為深厚的傳統功力。

二 感覺發揮型

此類型創作適合聰穎善悟者。這類作者對書法藝術自有天性，加上有較為扎實的基本功，其創作不拘一格，時有新悟，一般不拘泥於某家某帖，而是在受到某種風格的感染或啟發下，以此為基調，並以激情表現自我的才智，個性與審美追求，沒有刻意的模仿痕跡，情隨筆運，筆到意到，盡現酣暢淋漓的自然美。功力不深者則易流於狂怪，尺度難以把握。

三 集子調和型

　　此類型創作適合基礎薄弱者，這也是相對較為簡單的創作手段，相對容易把握，成功率較高。一般情況下是以某一碑帖為基礎，從中選字集成詩文或聯句，如碑帖中沒有的字可尋找相近相仿的字略加改造，或集偏旁部首為一字加以調整。另外現在有許多名碑名帖集字範本，在筆墨及結字、章法方面略作變化協調即為新作。但此類創作少有個性體現，尚處在創作的初級階段。

隸書創作的筆墨要求

一 隸書用筆及點畫要求

■ 追求點畫神采

神采與形質表現出書家對古典美的再造能力，也是對筆墨情趣的展現。南朝齊人王僧虔《筆意贊》說：「書之妙道，神采為上，形質次之，兼之者方可紹于古人。」可見法度僅是一個側面，神采才是書法藝術之關鍵所在。對點畫造型有意或無意進行用筆改變，也會讓線質出現新的審美情趣及別樣神采。

■ 流露碑刻氣息

碑，是通過先「寫」後「刻」來表現字跡。「刻」是「寫」的一種表達，但不等同於墨跡，已經不能呈現書寫的全部技巧，是「刀」與「筆」結合再造的文字，帶有工藝技巧性質。刻工水準的優劣，直

接影響到作品的品質，而這些石刻文字風吹雨淋歷經歲月滄桑，部分殘損或風化，已經再難以傳遞筆墨的準確性，也構成今天辨識上的錯覺與難度。經過椎拓後的碑刻漢隸，與原作墨跡有很大差異，我們只能在這種特殊效果中去探索古法。

漢碑以勁健樸拙為世所宗，表現這種氣象也成為後世書家的課題。在深沉、靈動的前提下盡力使方勁、剛健之金石氣息流露於筆下，即非刻意追求的碑刻表面效果，也非柔媚多姿的水墨風韻。

三 回歸書寫狀態

當代隸書創作最明顯的特徵之一即是書寫性。以行草書筆意來表現隸書的法度，強調筆勢連貫氣息流暢。其實這種表現手法正是對秦漢簡牘書風的一種自然回歸，只是在表現時自覺非自覺地流露一些現代氣息和個性特徵。追求書寫性，要注意以下幾點：

1. 運筆不故作顫抖，如果筆劃線條如鋸齒狀，就會流入刻意之弊。
2. 保持正常書寫的速度與連貫性，要行筆流暢，節奏分明。
3. 借鑒簡牘書的用筆特點，特別要注意線條的細微變化，比較真實地反映毛筆的柔性。

四 表現虛實對比

虛與實是書法中不可缺少的對偶關係，表現有形與無形、直接與

間接、黑與白、潤與枯等藝術效果。一個字中墨濃為實、墨乾處為虛；筆劃密處為實、疏處為虛；用力重處為實，輕處為虛，從結字到佈局都要在對比中進行。一幅好的隸書作品，大至整幅的虛實對比，小到每個字或每一筆之間的虛實對比都不可忽略。或字與字的虛實，即使每一筆劃中都包含著虛實的運筆之妙。

二　隸書創作中的結字要求

在隸書創作過程中，結字應在考慮自身結構特徵的同時，考慮到字的姿態（流動的筆勢和字的動勢）及周邊的空白形式，做到依勢結字。具體結字要處理好以下四個方面問題：

■ 以法為基

書法有法、用筆有筆法、結字有字法、佈局有章法、用墨有墨法。字法首先講究平衡，因為平衡具有穩定和安全感。視覺平衡乃萬物審美基礎。分析結字平衡之原則，又可分為：

1. 機械平衡，即對稱平衡。這是最基本的平衡，猶如依靠物體自身的基本對稱來保持平衡。
2. 變化平衡，即運動平衡。其原理猶如舞蹈家或體操運動員在運動中保持總體平衡。
3. 力鉅平衡，即重力平衡。其原理猶如中國傳統衡量輕重的器

具秤，利用秤砣移動來尋找整體的平衡。

⊟ 體外借鑒

雖然書法有法，但法無定法。創作過程中在以所依託範本為基本法度的前提下，根據需要可從隸書本體和其他碑帖，甚至從其他字體碑帖中借鑒有用元素，但在運用過程中要保證使之和諧統一。

⊟ 隨機應變

雖然書法創作有諸多原則需要遵循，但創作中還應根據隨機出現的狀態靈活把握，順其自然調整大小、輕重、虛實、剛柔、動靜、收放等諸多關係，寓無法於有法之中。

⊟ 和諧統一

孫過庭有語：「違而不犯，和而不同」，創作過程中，無論如何變化，最終一定要回到和諧統一之中，即統一中求變化，變化中求統一。

三　隸書的筆墨表現

如果說章法字法影響著一件作品的氣勢，那麼筆墨則影響著一件

作品的韻味和整體效果。對於書法筆墨，傳統的審美標準是骨、肉、筋、血、氣。用筆剛健少墨為骨，多墨為肉，用筆柔韌為筋，用墨多水為血，筆墨通透為氣。用筆是前提，用墨是結果。此外筆墨表現和用筆關係也很密切，一般情況下，硬筆適合較軟的紙，軟筆適合教硬的紙，濃墨適合較硬的紙，潤墨適合較軟的紙。

一 用墨與章法相關

東漢碑隸，由於鑿刻于石面無法瞭解墨色，但從其為歌功頌德而使隸書刻意整飾來看，也不需要墨色變化。因為墨色變化重在吸引或提示讀者看到其中的動感，當時隸書作為穩重的實用正體字，過分追求墨色變化會適得其反，讓整體趨於浮躁。但秦漢簡帛到清代墨跡隸書，是隸書從實用到藝術階段，卻不時透露墨色之變並影響隸書的整體章法效果。

積畫成字，積字成行，積行成幅，通篇有如一氣呵成，這就是章法。佈局完美也要看筆墨是否生動多變。一般來說，有筆處即有墨，筆墨相融即成韻，而無筆處雖無墨色，但必然影響筆劃的施展與收縮，所以經常能聽到「無筆而有墨」說法。所以說，用墨與章法息息相關。

二 隸書的筆墨變化

隸書用筆變化表現在，力感（剛柔）、質感（虛實）、量感（大

小、粗細、長短、厚薄等）。而用墨變化一般表現在以下三個方面：節奏感、空間感、錯落感。

1. 節奏感：如果把每個墨色由重到輕的變化稱為一個墨段，那麼每個長短不同的墨段就構成不同的節奏，產生音樂感而有時間性。

2. 空間感：每個墨段都會有濃淡實虛對比，從視覺上看濃墨實者前移，淡墨虛者後退，似乎不在一個平面而產生立體感，具有空間性。

3. 錯落感：每個墨段的濃淡虛實在整體作品中不可處於相同位置，以免造成新的板滯。那麼不同位置的濃淡呼應等在平面上就形成一種錯落感，具有生動性。

三 隸書的用墨方法

筆墨具有二重性，每一筆是由起、行、收組成的整體，是有法度的，同時筆墨又都是結字的局部，應隨結字變化而變化，也是無定法的。此外，用筆的誇張，濕淡墨的洇漲使一些點畫沾在一起，形成塊面，為點畫藝術增添了新的元素。

1. 濃濕為宜

用墨可分為幹、濕、濃、淡，幹墨指墨中含水極少，呈糨糊狀。它不借助于水的滲化作用創作，如五千年前的彩陶就是幹墨畫法，隋唐時興盛起的壁畫多用幹墨。北宋書家講究水墨的濃淡變化，也是以幹墨為主。明末清初的程邃喜用幹墨，多半以枯筆渴墨為主，水墨輔之。幹墨創作有沉著、厚重之感，書寫速度不可太快，宜用狼毫筆與

較滑的紙（如蠟染紙、熟絹、泥金紙等）配合。唐孫過庭《書譜》雲：「帶燥方潤，將濃遂枯。」

濃墨比之幹墨具有較強的流動性，比較常用，其水分少於墨，適合書寫穩妥的隸書，強悍、霸氣，易顯示力度與精神。可選擇的筆與紙也較多，用濃墨書寫，墨飽運筆愈輕，即重墨輕用，如趙宧光《寒山帚談》雲：「飲墨如貪，吐墨如吝。」一般書法作品墨色使用「濃、淡」兩色為正格，以「幹、濃、淡」三色使用為奇格，尤其在篆、隸、楷正書字體使用務必謹慎，用好濃淡幹濕，能呈現無窮韻味。善用墨者「濃妝淡抹總相宜」，濃墨使字沉著並精神，淡墨讓字滋潤而清雅，幹墨古樸中堅勁，濕墨則豐厚裡見柔潤。即使濃、淡也不能過分，唐歐陽詢《八訣》就曾告誡「墨淡則傷神彩，絕濃必滯筆鋒。」所以，以濃墨不滯毫，淡墨不傷神、幹墨不生燥、濕墨不毀形為最佳。即恰如其分，也因人而異，如蘇軾喜用濃墨，甚至認為濃墨應達到「湛湛如小兒目精乃佳」地步。宋代李之儀《姑溪集》雲：「東坡研墨，幾如糊方染筆。又握筆近下而行之遲。」並認為「東坡之濃與遲，出於習熟」也。可見，蘇軾的豐腴跌宕、如綿裏鐵書風，與用墨濃厚關係密切；而墨色運用與執筆高低、用筆節奏快慢也有某種聯繫。元人陳繹曾提到用水於墨色變化的重要性並指出用水量適當最好。

2. 漲墨技法

在隸書技法中，還有一種叫「漲墨」，運用得當則韻味十足，但難於掌握。漲墨指筆中所含的水墨很多，其水分從筆劃邊線滲化出來，所用的墨較濃而且是宿墨，這種效果宜用滲水性較強的生宣或生

綾絹。古人多講究墨不旁出為上乘，既見筆劃之形態，又得筆觸之微妙。如果墨色因滲水過多，造成落筆後墨與宣紙接觸向四方滲化而筆意盡失便是弊病。但現代人為追求展廳視覺衝擊力，常借鑒繪畫中的漲墨法，其特點是利用宿墨，加入少許水進行書寫。其實清代王鐸草書中已有漲墨出現，成為其筆墨特徵。漲墨與濕墨效果完全不同，濕墨多喪失筆劃形狀出現墨團，而漲墨是字形筆意盡現，四面滲暈出去的則是淡淡的墨跡，形成奇特效果。

3. 研墨書寫

墨法，包含用墨法和磨墨法二種。古人書寫多磨墨以使濃淡適度，今天墨汁早已在臨習和創作中普遍使用，卻不能完全代替磨墨在書法創作時帶來的情趣，而磨墨呈現的墨色和質感也是藝術美的組成部分。因為作品的氣勢在用筆，而韻味在於墨法，所謂筆情墨趣皆在此理。水墨是文字命脈，線條的各種形質變化也靠其展示，二者互為依存又互為書法藝術生命力的表現。

章法創變

一　章法的作用

　　一幅書法作品的創作物件是由局部到整體，而欣賞書法則是由整體到局部。評定一件作品的優劣，應遵照「遠觀章法，近看結構，細察點畫」的物件，也就是說章法最先進入人們的視線，所以作品創作要「著眼於整體，著手於局部」。正與孫過庭所說：「一點成一字之規，一字乃終篇之准」，牽一髮而動全身。可見，局部服務於整體，也服從於整體，並因整體的變化而變化。

　　章法不僅指筆墨、行氣，也包括空白，即所謂「計白當黑」、「知白守黑」。具體表現為以下幾種組合方式：

　　1. 有筆墨的形狀及組合方式；
　　2. 空白形狀及組合方式；
　　3. 筆墨和空白之間的組合方式。

　　章法的空白包括，四周空白、行間空白、字間空白、字裡空白、

點畫裡空白。實質上章法就是一種佈局和組合方式，也是各元素相互間的配合關係。正如西方哲學家狄德羅說「美在於關係」，世上沒有絕對的美，空白也不是無用的元素。

二 隸書章法創變

　　既然章法是一件作品的整體關係，那麼創作構思首先應關注章法。根據作品所表現的意境、書者心境以及作品的用途，當代隸書創作的章法大概可分為四種類型：

1. 莊重型；（圖 6.4-1）

圖 6.4-1 《張獻奎將軍賦》碑刻

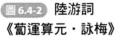

圖 6.4-2 陸游詞
《蔔運算元・詠梅》

圖 6.4-3 銀漢

2. 平淡型；（圖 6.4-2）

3. 生動型；（圖 6.4-3）

4. 浪漫型。（圖 6.4-4）

三 題款與印章

　　題款與用印是章法的組成部分。書法作品的款識簡稱「款」，指正文之外所題寫的文字，是書法藝術不可或缺的重要部分。既有標注作者姓名、創作年月之作用，又有調整作品構圖之功效。一件完整的作品，通常都是由正文、款識、印章三者構成。款有單款、雙款、多款之分。內容常包括題

圖 6.4-4 但願人
長久，千里共嬋娟

跋、禮語、記時等，還涉及位置、字體、字型大小等。如果一件作品正文寫得好，落款不佳，也會破壞通篇效果。

題款應注意的問題

1. 款識字體年代應略後於正文字體。如隸書作正文，落款最好用楷書或行書為宜，如果能用章草，更能增加古樸韻致和書卷氣。而落篆書款，有本末倒置之嫌，如落狂草款則不夠協調。

2. 款識字體，應略小於正文，但也不能相差太懸殊。

3. 落款字多少，應根據正文的章法特點，選擇長款、短款、窮款（只署名字）或不落款。如果落款處空白較大，可用多行落款、長款，或啟用雙款——正文前題上款，正文後署下款；如果正文之外空白極少則落窮款或只鈐印不落款。

印章應注意的問題

書法作品的印章，在中國文人眼裡有著特殊的審美意義。印章最初為信物，起印證作用，後發展成篆刻藝術。它同書法一樣，都是漢字的造型藝術。印章與篆刻概念有所不同，印章泛指包括以篆、隸、真、行、草諸書體的印以及肖形、圖像印；篆刻一般則指以篆書雕刻的印章。在書法作品上鈐印始於北宋，特別元明以後，因書畫家非常注重題跋和署款，印章便在書畫作品中得以廣泛應用，使詩、書、畫、印相映成趣。在作品上鈐蓋印章的意義，一是表示書家對自己創

作權的鄭重其事；二是印章的紅色可以對作品進行裝飾與點綴，黑、白、紅之間形成強烈對比，從而產生特殊的藝術效果，有畫龍點睛和錦上添花之妙。

常用書法印章有多種形式，姓名章、字型大小章、齋館章，多用在下款處，一般鈐在作者姓名的下面。紅底白字者為「白文」、「陰文」，以示穩重。「起首印」或叫「引首章」一般鈐在作品起首右邊虛疏處，低於正文第一、二字，視需要而定不能勉強。

姓名章，類似文書的簽字畫押，對整幅作品最重要。以端莊的方形為主，極個別也有用正圓形的，其他隨形章皆不可用。姓名章一般只有一方，也有用一姓一名兩方的。姓氏章常為朱文在上，名章多為白文在下，而且與姓名章大小一致或姓氏章稍小於名章。引首章，即引領開首，多選擇白底紅字的「朱文」，也叫「陽文」，以示作品更具活力。印語多是格言、警句或年號等，可以和正文內容有內在聯繫，也可以體現書寫者的思想情操、人格和對藝術的見解，形狀多是橢圓、長方形等，也可用各種形狀的肖像印。閒章的位置和形狀比較靈活，一般在引首章下，鈐印得當有巧奪天工之妙。壓腳章，置於作品姓名章後，大於名章，不低於正文最底邊。多用白文，可以加重分量。

鈐印數目過去一般取奇數，古語說：「用一不二，用三不四，蓋取奇數，其扶陽抑陰之意乎。」這主要是迎合書法的審美意趣。印章的形狀與落款字要協調，大小與題款字相近，可以略小但不能過大。此外，印文最好與作品的格調一致或接近，如果書風奔放稚拙，印風不可過於嚴謹；如果書風嚴謹，印風也不可過於放蕩。

四 章法的創作形式

一 豎幅創作

豎幅也叫立幅、直幅，是書法最常見的一種外在形式，包括條幅、中堂、對聯和條屏。

條幅，即屏條、單條或長條，指長條豎幅作品，一般將三尺、四尺、五尺、六尺、八尺、丈二匹的宣紙對裁。大尺幅的條幅非常適合當代展廳文化，條幅作品一般寫二行以上，多字。

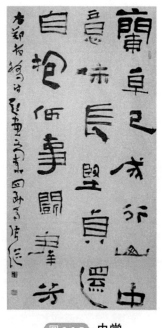

圖 6.4-5　中堂

圖 6.4-6　條屏

中堂是沿用古人所起的名字。中國舊式民居坐北朝南有北屋，另配東西廂房，有的還有南屋，四面都有房屋的就叫四合院。其中北屋是正房，又稱堂屋，一般三間，中間為客廳也叫廳堂，客廳中央牆壁上懸掛的大幅字畫就叫中堂。中堂可單掛，也可以配對聯。特點是篇幅較大，而高與寬的比例不像條幅那麼懸殊。過去中堂一般為三尺、四尺、五尺、六尺整張。現在參加大型展覽的也有八尺、丈二匹整紙的，可以寫多字，也適合寫少字、大字。

條屏又叫聯屏，是中國人喜愛的一種傳統書法外在形式，也是條幅數量的擴大。常見的有四、六、八、十、十二條等，一般為偶數，稱之四條、六條或四屏條、六屏條或四扇、六扇屏等。各條屏所承載的內容可連寫，也可單條分寫。書體可一致，也可分為真草隸篆各體，而字體風格、大小應保持基本一致。條屏也可以多人合作，每人一條，但字體風格及大小也應和諧。過去尺寸一般在三、四、五、六尺，現在也有八尺、丈二的高度。

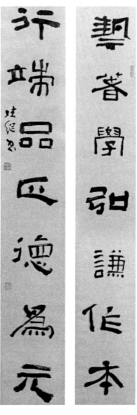

圖 6.4-7　**對聯**

對聯是楹聯，俗稱對子，多上下聯，右為上，左為下。字數可以不限，但上下聯必須相等。過去一般在六尺以內，現在展覽多為八尺，還有有更大的。單聯一般為一行，字較大，字多的可寫成雙行或多行，叫「龍門對」，上聯從右至左，下聯從左至右。但最內行下端

一般要留有空間，以呈「門」形。對聯字少的可把上下款寫在主體內容下面，稱之為「琴對」或「抱子對」。另外，對聯的落款形式也有多樣，如單款、雙款、短款、長款、多款等，甚至為了豐富形式，還有多種字體落款。

二 橫幅創作

橫幅，是橫向的作品形式，包括橫披、大橫幅、手卷、冊頁等。

橫披，多指長條形的橫幅，常見有三、四、五、六尺對開橫條，也有八尺、丈二對開的，可寫大字少字，也可寫小字多字，均有很好效果。大字少字的，可將款落在下方，大小、多少、動靜形成鮮明對比，別具一格。

圖 6.4-8　橫幅

大橫幅不如橫披長寬比例懸殊較大，常見有四、五、六、八尺和丈二整紙橫寫。橫披和大橫幅由於左右佔據地方較大，上下又較空，不太適合大型書展，卻適合現代家居、廳堂，更適合酒店、禮堂等公眾場所懸掛。大橫幅既適合寫多字少字，也適合寫少字大字。

手卷也稱長卷，它是橫幅的延長。手卷創作常因文字多，幅式較長，有時可分段改變字體或穿插一些水墨繪畫，但風格必須一致。如果是同一書體，應考慮在章法形式、節奏上做些調整以避免單調。手卷多為近距離欣賞，字體不宜太大。另外，手卷創作因工作量大，有時不能一氣呵成。所以，在間斷後接著創作時應儘量使之銜接自然。

圖 6.4-9　手卷

冊頁屬於將尺寸一般不是太大的單片作連接後折疊，也有單片套的。連接後的冊頁有如手卷，每個單頁的內容既可以連續，也可以獨立，書體可統一，也可混雜多種字體，但風格一致，還可以書畫穿插連接。如果同一種隸書字體，單頁文字內容完整，章法也可更替變化。

現在的展廳文化，各種書法形式無所不有。有的將冊頁單片裝裱成條幅、中堂等便於懸掛，以擴大其整體效果。另外，由於手卷及連接後的冊頁較長，中間可適當配閒章點綴增加效果。橫幅因紙張呈橫扁形，隸書創作時，字形不宜太扁，否則會有被壓扁的變形感。

三　斗方創作

斗方是介於豎幅和橫幅之間的作品形式，其高和寬完全或基本相等，一般呈正方形，也有將斗方裱成豎軸。斗方古已有之，一般一二

尺見方，現在一般多將方形的作品統稱為斗方或大斗方。由於現代家居房屋高度一般在二點八米左右，立軸作品不能懸掛，而斗方裝成鏡框後美觀大方，其大小風格與家庭裝飾很容易協調統一，所以近三十年左右非常流行。

斗方前人留下的作品式樣極少，可供參考資料不多。由於尺寸為正方形或接近正方形，比較規整呆板，以相對工穩的隸書進行創作，造型不宜太正，應儘量自然活潑一些。

斗方創作，大小字均適合，大字更能以簡練、概括、誇張、整體手段表現強烈的視覺效果。無論少字多字，其章法都應儘量做到生動、多變。

圖 6.4-10 斗方

四 扇面創作

扇面多指在摺扇或團扇上題字。有的去掉扇骨，創作後裝框；有的直接在不去扇骨的成扇上創作以供把玩或展示。隨著扇子實用性的隱退，扇面書法多在扇形宣紙上創作，近年展覽還出現很多花樣翻新的巨型扇面。不管怎樣變化不外乎團扇和摺扇，還有一種介於團扇和摺扇之間的形式，可以說是當代書法家在造型上的一種創新。

團扇，有團圓之意，大概始于唐代，包括正圓、橢圓、半圓半方、上大下小、上小下大形等。在團扇上創作發揮的餘地比較大，除傳統的佈局可以學習借鑒外，當代一些書家探索出很多新的好形式。

圖 6.4-11 扇面

摺扇，因其形狀特殊，創作時會受到一些制約。如果因地制宜，既借鑒傳統又廣開思路，更能表現出新穎的視覺效果。過去在扇面題字，多是小字，精巧幽雅。隨著扇面書法進入展覽，以大字入扇也有很好的效果。章法也不完全像過去隨折紋自上而下書寫，打破折紋進

行佈局者也頗具新意。

此外，當今扇面創作，出現將團、摺扇置於一件作品，也有將多個團扇或摺扇置於一件作品之中，增加了新意又使作品產生氣勢。

五 大字創作

前人留下的大字作品以牌匾居多，現當代書法重在形式表現，大字創作越來越被重視。由於人們平時書法少有直接練習大字的，不少作者在進行大字創作時難以達到最佳效果。事實上，大字與小字在用筆、結字、章法以及用墨上都不同。小字精到，大字氣勢；小字重韻味，大字強調渾樸；小字講秀氣，大字顯豪氣；小字有帖意，大字具碑味。

寫大字並非將小字簡單放大，創作時必須注意：

1. 不可用小筆寫大字，用筆要適宜。
2. 用筆果斷沉雄，不可拖泥帶水。
3. 筆鋒、筆肚、筆根並用，不可僅靠筆鋒書寫。
4. 兼用逆鋒行筆，以表現蒼勁渾樸。
5. 用墨以厚重飽滿為主，慎用飛白，防止燥枯。
6. 結字以豪放大氣為主，不宜過於理性。
7. 章法應追求張力，關注四周空白。

參 考 書 目

1. 《中國書法藝術學》，白鶴著，學林出版社，2010 年

2. 《中國書法思想史》，何炳武著，陝西人民出版社，2008 年

3. 《中國書法教程‧隸書卷》，于劍波主編、于建華著，山東美術出版社，2008 年

4. 《漢字書法通解‧篆隸》，谷谿、崔陟編著，文物出版社，1999 年

5. 《中國審美文化史‧先秦卷秦漢魏晉南北朝卷》，陳炎主編，廖群、儀平策著，山東畫報出版社，2007 年

6. 《隸書技法 50 例》，夫苗編著，安徽美術出版社，2008 年

7. 《書法教程系列叢書‧隸書》，舒文揚編著，吉林美術出版社，2011 年

8. 《中國書法經典 20 品‧隸書卷》，周國亮、朱巽華著，安徽美術出版社，2010 年

9. 《一筆一畫——關於隸書的書寫狀態》，鄭培亮著，榮寶齋出版社，2011 年

10. 《中國書法史‧先秦‧秦代卷》，叢文俊著，江蘇教育出版社，2009 年

11. 《中國書法史‧兩漢卷》華人德著，江蘇教育出版社，2009 年

12. 《中國簡帛書籍史》，耿相新著，生活‧讀書‧新知三聯書店，2011 年

13. 《篆隸書基礎教程》，叢文俊著，上海書畫出版社，2005 年

14. 《隸書教程》，陳大中等編著，中國美術學院出版社，2000 年

15. 《隸書藝術》，萬應均著，湖南人民出版社，2007 年

16. 《隸書教程》，劉普選著，華文出版社，2006 年

17. 《隸書基礎知識》，柳曾符、張森著，上海書畫出版社，2008 年

18. 《中國書法史》，沃興華著，湖南美術出版社，2009 年

書藝研究叢書 A0400008

隸書研究　下冊

編　　著　張繼
責任編輯　蔡雅如

發 行 人　林慶彰
總 經 理　梁錦興
總 編 輯　張晏瑞
編 輯 所　萬卷樓圖書股份有限公司
排　　版　林曉敏
印　　刷　博創印藝文化事業有限公司
封面設計　斐類設計工作室

出　　版　昌明文化有限公司
桃園市龜山區中原街 32 號
電話 (02)23216565
發　　行　萬卷樓圖書股份有限公司
臺北市羅斯福路二段 41 號 6 樓之 3
電話 (02)23216565
傳真 (02)23218698
電郵 SERVICE@WANJUAN.COM.TW
大陸經銷
廈門外圖臺灣書店有限公司
　　電郵 JKB188@188.COM

ISBN 978-986-496-050-7
2020 年 8 月初版二刷
2017 年 7 月初版
定價：新臺幣 240 元

如何購買本書：

1. 劃撥購書，請透過以下郵政劃撥帳號：
　　帳號：15624015
　　戶名：萬卷樓圖書股份有限公司

2. 轉帳購書，請透過以下帳戶
　　合作金庫銀行　古亭分行
　　戶名：萬卷樓圖書股份有限公司
　　帳號：0877717092596

3. 網路購書，請透過萬卷樓網站
　　網址 WWW.WANJUAN.COM.TW

大量購書，請直接聯繫我們，將有專人為您
服務。客服：(02)23216565 分機 10

如有缺頁、破損或裝訂錯誤，請寄回更換
版權所有·翻印必究
Copyright©2020 by WanJuanLou Books CO., Ltd.
All Right Reserved　　　　**Printed in Taiwan**

國家圖書館出版品預行編目資料

隸書研究 / 張繼編著.-- 初版.-- 桃園市：
昌明文化出版；臺北市：萬卷樓發行，
2017.07
　冊；　公分.--(書藝研究叢書)
ISBN 978-986-496-050-7(下冊：平裝)
1.書法 2.隸書
942.13　　　　　　　　　106012208

本著作物經廈門墨客知識產權代理有限公司代理，由華文出版社有限公司授權萬卷樓
圖書股份有限公司出版、發行中文繁體字版版權。